101 Paintings

101 Paintings

ltus *Art* 07

Vincent
Van Gogh

你真的認識梵谷嗎？
這位瘋狂、自戀、墮落、精神抑鬱、陰沉醜陋的男人，究竟是發光的天才？同性戀？還是施暴者？
他的初戀、私生子、精神分裂之謎 首度獨家在《梵谷檔案》中曝光！

梵谷檔案

The Van Gogh File

肯·威基/著　黃詩芬/譯

CULTUSPEAK
——高談・傾聽・前瞻——
人類文化根源

文化的緣起與傳承
肇始於
人類對大自然的傾聽與觀察
醞釀於
人類彼此間的合群與關照
形成於
生活體驗的啟蒙創新
世世代代的口口相傳

前瞻未來
CULTUS
讚美・崇拜
SPEAK
高談・闊論
文化夢想不斷的開講流傳

高談文化
我們的經營理念與出版政策
CULTUSPEAK
PUBLISHING

作者介紹 肯・威基 *Ken Wilkie*
是一位定居在尼德蘭的蘇格蘭作家。曾任《荷航機上》雜誌的編輯多年,他的寫作題材
涉獵廣泛,多才多藝,尤以旅行、爵士、攝影及藝術家的生活傳略見長。

譯者介紹 黃詩芬
政治大學中國文學系畢業。熱愛閱讀,尤鍾愛生冷艱僻的主題,曾遊學歐洲;以文字工
作為職志,任雜誌及出版編輯多年,譯有《悲劇的靈魂》(*Sylvia and Ted*;宜高文化出
版,2002年)等作品,目前是自由編輯及譯者。(magali14@ms67.hinet.net)

101 Paintings

國家圖書館出版品預行編目資料

用不同的觀點和你一起欣賞世界名畫／許汝紘 著 一初版一 臺北市
：信實文化行銷，2008.11
面； 公分
ISBN:978-986-6620-24-9（平裝）
1.西洋畫 2.畫論 3.藝術欣賞

947.5 97019436

用不同的觀點和你一起欣賞世界名畫

作　　　者：許汝紘

總 編 輯：許汝紘

主　　編：胡元媛

執行編輯：黃心宜

美術編輯：張尹琳

發　　行：楊伯江、許麗雪

出　　版：信實文化行銷有限公司

地　　址：台北市大安區忠孝東路四段341號11樓之三

電　　話：（02）2740-3939

傳　　真：（02）2777-1413

http://www.cultuspeak.com.tw

E-Mail：cultuspeak@cultuspeak.com.tw

劃撥帳號：50040687信實文化行銷有限公司

印刷：凱立國際資訊股份有限公司　（02）8791-0575

台北市內湖區舊宗路二段121巷36號2樓

圖書總經銷：知己圖書有限公司

（台北公司）台北市羅斯福路二段95號4樓之三

電話：（02）2367-2044　傳真：（02）2362-5741

（台中公司）台中市407工業30路1號

電話：（04）2359-5819　傳真：（04）2359-5493

2008年11月初版

定價：新台幣320元

CONTENTS

目錄

作者序

　　想寫一本能讓大家輕鬆看得懂西洋名畫的書，已經醞釀了好幾年。雖然去年就已經將蒐集資料的工作全部做完，但忙著其他的事情，一直都沒有時間好好寫作。今年，下定決心無論如何都要開始付諸行動，終於將這本書完成。

　　我總是在想，雖然我們無法像歐洲人一樣，生活在許多的古蹟當中，觸目所及都是美的事物，逛美術館欣賞名畫、進歌劇院聽歌劇、看表演是他們生活的一部份；我們也總是豔羨他們的天是湛藍色的，草地是青翠濕潤的，花朵是五彩繽紛的，以為放眼所及可入詩、入畫的題材，俯拾皆是，因而造就歐洲文化的豐富底蘊。事實絕非如此，生活在寶島的我們，文化深度、創意思維並不亞於歐洲人，只是，在我們的教育體系中，忽略了文化美學的訓練，不懂得如何才能將美的元素穿綴起來，豐富我們的生活，形成我們的創意文化罷了。

　　編完《歐洲的建築設計與藝術風格》之後，我決定盡快的將《用不同的觀點和你一起欣賞世界名畫》寫完。對我來

說，美學的教育應該從孩子的教育開始做起，從閱讀、欣賞、觀察、比較、創作，然後點點滴滴在生活中實踐，才有機會轉化、滋養，而後卓然有成。當我們都能看懂了那些偉大的畫家們，在畫作中想告訴觀賞者他們的創作想法開始；或者是觀畫者都能用自己的詮釋方式，去說明自己的感動開始，美學的因子才能真正在人們的心中發芽，長成屬於我們的美學覺醒。

這個覺醒不屬於個人，不屬於專家學者，而是大家集體的想法與看法，是一種清晰可見的文化脈動，日積月累、聚沙成塔，就像被我們堅守的道德觀裡的誠信、正直一樣，深深烙印在人們的心底，時刻觸動著我們的感知。如此一來，我們才會理解什麼樣的生活方式是美好、自在、不矯揉造作的；我們才會理解，為什麼歐洲人的窗台上總是有著盛開的花朵，衣著配色總是如此恰到好處，天總是那麼藍，山總是那麼綠；我們才會真正懂得輕鬆自在的過生活，懂得付諸行動去創造自己的美好天地，懂得與別人分享生命中許許多多美麗的片刻和小小的心靈感動。

《用不同的觀點和你一起欣賞世界名畫》是一本大人、小孩都能閱讀的藝術書，以18個單元與讀者分享西洋經典名畫中的美學元素，從聲音、色彩、形象、空間、時間、生

活、創意等題目著眼，藉著簡單的文字，清晰的圖片，讓父
母親可以和孩子藉著閱讀，一起進入畫家筆下的奇妙世界。
書中的文字沒有艱澀的技巧說明、沒有太多的奇聞軼事，我
只想引導大家懂得直接去欣賞作品。因為主題明確，所以每
一個主題所選擇的名畫，並沒有時空或派別的侷限，只是我
個人粗淺的看法與心得。

　　在我的生活當中，不能缺少許多美好的事物，包括：音
樂、藝術、文學和旅行，它們之間息息相關，交錯發展，藉
著閱讀、傾聽、欣賞、經驗交換、用心思索，形成一種我個
人的生活態度。藉著這本書，希望能將我對美的看法與讀者
溝通交流，也期待這樣小小的心意，能為讀者開啟西洋藝術
的美好世界，希望您會喜歡。

許 汝 紘

2008.10.1

101
Paintings

18種不同角度

18個輕鬆姿勢

18樣意想不到的趣味

來！一起來欣賞

101幅世界名畫

鏡子的妙用

　　在無數的經典名畫中，使用鏡子來創作的畫家真的很多。從文藝復興時期的丁多列托，到二十世紀的大畫家培根，都曾經利用鏡子的反射功能來豐富創作，並且將鏡子直接繪製在畫面上。像米勒的《鏡前的小女孩》；畢卡索的《鏡前的女人》；提香的《照鏡子的維納斯》；丁多列托的《愛神、火神與戰神》等等。

　　鏡子究竟有什麼妙用呢？除了可以讓畫面之外的人物或者景致，一同參與畫中主角的活動，成為故事中的一員之外，也可以讓畫面的空間延伸加大，變得更加開闊，或者讓場景變得更有深度。從鏡子當中不僅可以看見反映出來的主角形象，也可以猜測出畫家想在畫中告訴觀賞者藏在畫裡的一些小秘密。

　　由范艾克所畫的《阿諾菲尼夫婦》這幅畫當中，我們就可以隱約的從掛在牆上的鏡子，看見阿諾菲尼夫婦的背影，還有面對著這對夫婦的畫家本人。我們也會猜測：畫

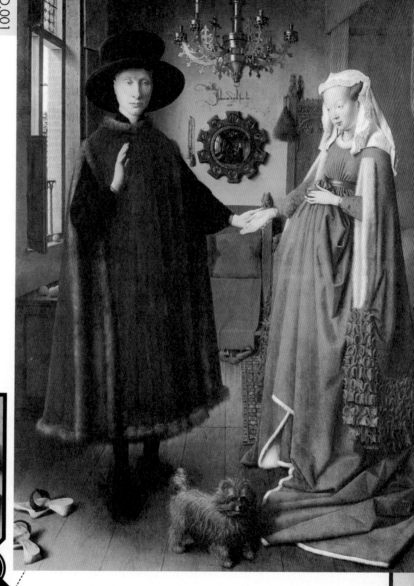

NO.001
Master：范艾克
Paintings：阿諾菲尼夫婦
創作媒材及尺寸：木板、油彩　82×60公分
收藏地點：倫敦，國立肖像畫廊

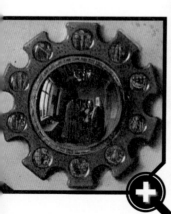

家是不是正在跟這對夫妻說些什麼話？是不是正在指揮他們，叫他們手拉著手再站靠近一點？不過那隻可愛的小狗還真是愛搗蛋，硬是闖進了畫面，畫面左下方的拖鞋，應該是身懷六甲的女主人，站累了隨意脫掉的。

同樣的，委拉斯蓋茲的《侍女》也是一幅很有趣的作品。畫面呈現的是穿著華麗的瑪格麗特公主，正被一群侍女圍繞著伺候的模樣，公主的後面還有一道門，門邊站著一位把關的宮內侍官，好像怕有人不小心會闖進來騷擾了屋子裡的活動，門後面應該還有另一間房間吧！畫面前方是侍女們，還有一位年紀稍長的侏儒，最右邊的那位侍女還調皮的把自己的腳踩在大狗身上。這幅畫究竟想表現什麼呢？牆上的鏡子透露了玄機。鏡子裡反映出西班牙國王菲利普四世與皇后瑪麗亞娜的身影，喔！原來國王夫婦正在畫家的前方擔任模特兒，由宮廷畫師委拉斯蓋茲來幫他們畫肖像畫哪，難怪需要有人在門口把關了。

畢卡索仿《侍女》名畫

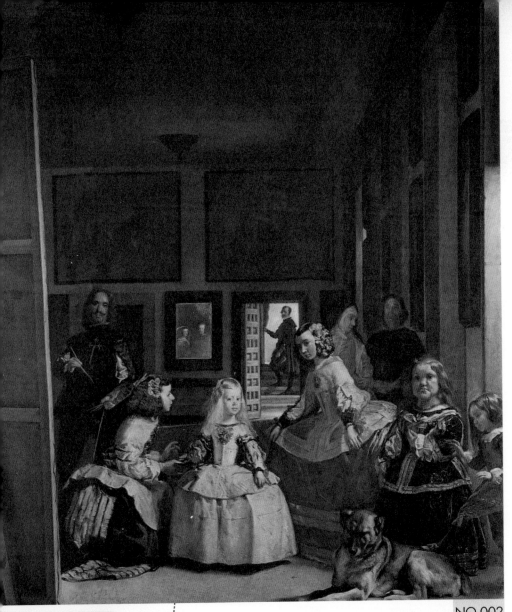

NO.002
Master：委拉斯蓋茲
Paintings：侍女
創作媒材及尺寸：畫布、油彩 318×276公分
收藏地點：馬德里，普拉多美術館

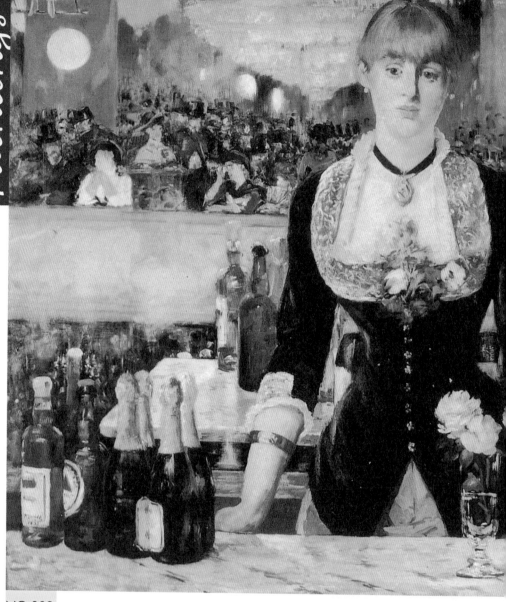

NO.003

Master：馬奈

Paintings：福里・白熱爾酒吧

創作媒材及尺寸：畫布、油彩　96×130公分

收藏地點：倫敦，柯特爾德藝術研究中心

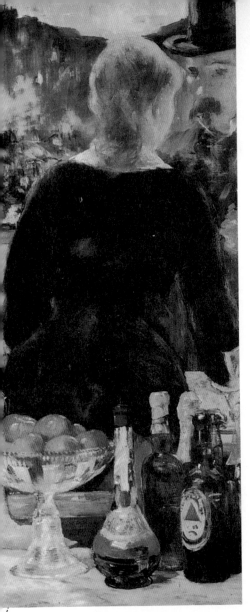

畫面左邊拿著調色盤與畫筆的就是畫家本人，他的前方擺放著一個巨大的畫布，看來委拉斯蓋茲一併將自己也融入創作中了。這幅作品十分傳神的將在畫室當中發生的所有事情都紀錄了下來，但主角卻隱藏在畫面的鏡子當中。二十世紀的繪畫大師畢卡索特別欣賞這幅作品，還曾經將這幅作品，以立體主義的解構方式重新構圖，試圖找出委拉斯蓋茲這幅作品中，對透視法、色彩、光線運用的秘密！

馬奈的《福里·白熱爾酒吧》也是利用鏡子作畫最成功的作品之一。從鏡子的反射中，我們可以發現酒吧裡滿滿的客人，好不熱鬧啊！站在吧台前無精打采的女侍，恐怕是倒酒倒累了，她若有所思的望著前方，她在做什麼呢？鏡子為我們找到了答案，她正在為站在前面的一位男客人服務哪！

　　就像照相機按下快門的那一剎那，培根的《寫字的人及鏡中映象》，正在捕捉動作中的主角的神態，動態的線條，彷彿將時間的因素都考慮進畫裡了。不過，如果是你拍出的照片這麼的模糊，早就被當成廢片刪掉了，但這幅作品在藝術市場上可是價值不斐喔！

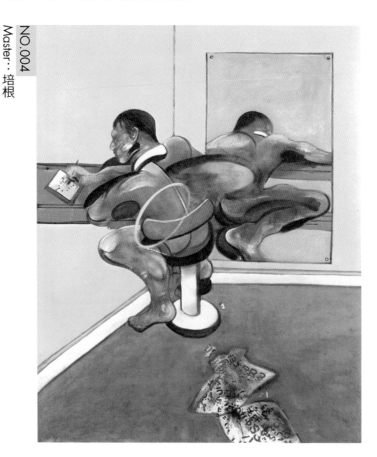

NO.004
Master：培根
Paintings：寫字的人及鏡中映象
創作媒材及尺寸：畫布、油彩　198×147.5公分
收藏地點：私人收藏

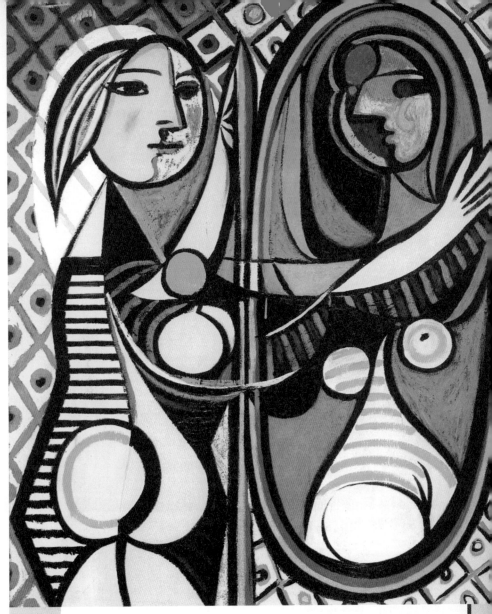

NO.005
Master：畢卡索
Paintings：鏡前的女人
創作媒材及尺寸：畫布、油彩　162.3×130.2公分
收藏地點：紐約，現代美術館

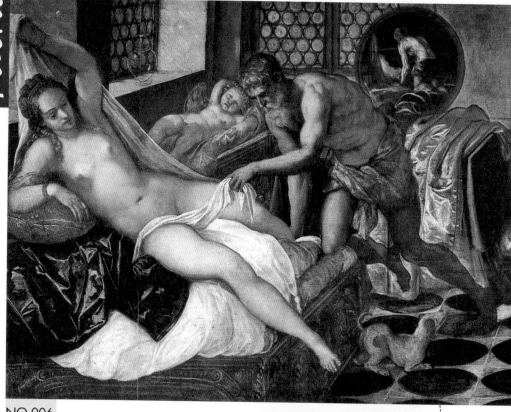

NO.006

Master：丁多列托
Paintings：愛神、火神與戰神
創作媒材及尺寸：畫布、油彩
134×198公分
收藏地點：慕尼黑，舊畫廊

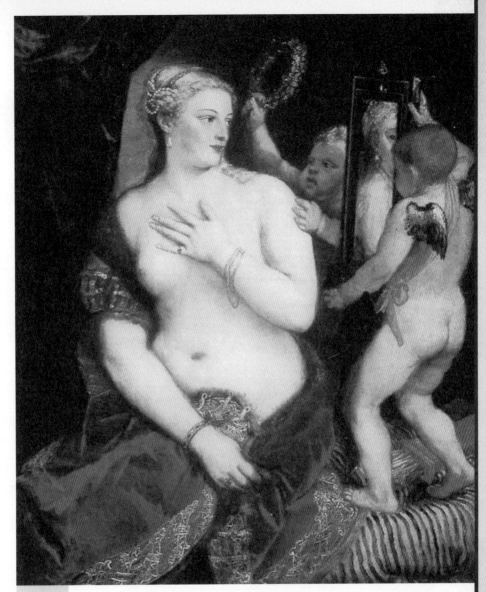

NO.007
Master：提香
Paintings：照鏡子的維納斯
創作媒材及尺寸：畫布、油彩　124.5×104.1公分
收藏地點：華盛頓，國家藝術畫廊

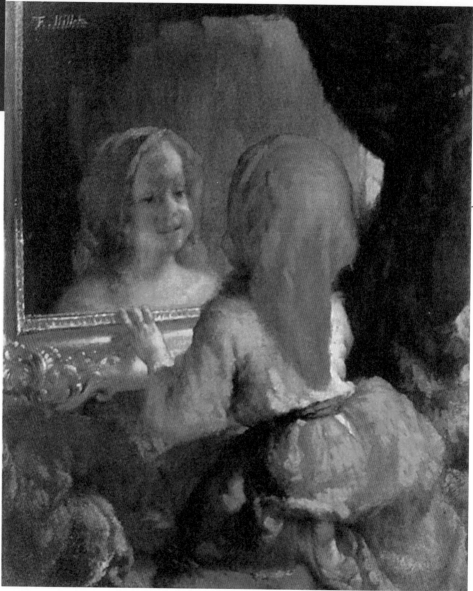

NO.008
Master：
米勒
Paintings：
鏡前的小女孩
創作媒材及尺寸：
畫布、油彩 98×78公分
收藏地點：
東京，村內美術館

國王的秘密通道

西班牙國王菲利普四世的房間裡，有一條秘密通道。是戰備跑道嗎？不是的；那是私會情婦的捷徑嗎？也不是；或者，他和乾隆皇帝一樣喜歡「下江南」，那是偷跑地道？錯了。

菲利普四世可是史上擁有最多個人畫家的國家統治者。酷愛藝術的他，乾脆建造直接通到宮廷畫師工作室的「快速道路」，公務之餘，就跑去看看他們的工作情形，要不然，就是要他們為自己多畫幾張肖像畫。想當然耳，最靠近國王房間的畫室，應該就是國王的「最愛」。

菲利普四世每天習慣走過這個通道，用鑰匙打開這間畫室的門，坐在那張國王的專用椅子上，觀看著這位畫師工作，除了他，誰也沒有資格畫自己的肖像畫。

到底是誰受到菲利普四世的青睞？如此待遇尊榮，又像時時受人監禁的，就是被稱為現實主義大師的巴洛克藝術家——委拉斯蓋茲。

光線的秘密

　　在西洋繪畫中，畫家該如何掌握光線的安排，是個很嚴肅的課題。光線不僅可以將畫面的構圖固定下來，也可以具體的表現出畫中物體的形象。我們想想：在一個黑暗的空間裡，如果沒有一點點光線，黑漆漆的伸手不見五指，那麼發生在這個空間裡的事情，就很難被發現了，更何況畫家用的是畫筆與畫布，如果沒有光線的引導，如何創作呢？可見得在繪畫創作當中，光線的安排是多麼的重要了。

　　歷來的大畫家們對於光線都有自己的一套詮釋方法，有些人喜歡用柔和的光線來展現畫面溫柔的感覺；也有人喜歡用強烈的光線來展現自己剛強的個性，例如：對光線的處理最有見解的維梅爾；以強烈的光影來展現剛毅個性的卡拉瓦喬；或者是擅長用光線來營造詭異氣氛的基里訶，

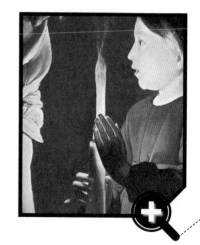

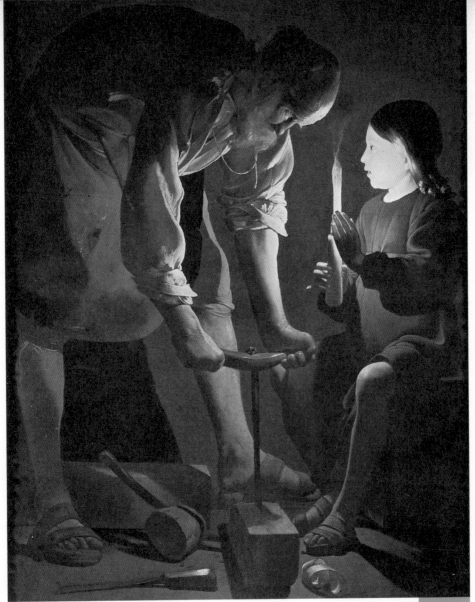

NO.009
Master：拉突爾
Paintings：木匠聖約瑟
創作媒材及尺寸：畫布、油彩 137×101公分
收藏地點：巴黎，羅浮宮

都是光線運用的專家。

到了十九世紀的印象畫派，畫家們開始研究光線中的組成元素，赫然發現人們一直以為是白色的陽光，原來也可以分成七彩顏色，「陽光也有顏色」的新主張，徹底顛覆了人們的刻板印象與既定的觀念。印象派大師莫內、雷諾瓦，以及用科學精神來分析光線的組成成分的點描派大師秀拉，都是研究光線的翹楚。

拉突爾也是一位擅長運用光線的畫家，《木匠聖約瑟》這幅作品是他運用光線手法最典型的例子。畫裡描寫的是聖約翰和小耶穌的日常生活片段，聖約翰的身材魁梧，他健壯結實的肌肉線條和努力工作的神態，都透過小耶穌手中那支熊熊燃燒著的蠟燭，清清楚楚的表現出來。而小耶穌手中的蠟燭則是畫面中唯一的光源，就如同畫家想要表現的重點：「耶穌是世人心靈唯一的光源」。燭光將小耶穌稚嫩的肌膚照得透亮，也象徵著發自耶穌神聖的內在光芒，將永遠照亮著世人的心靈。拉突爾只有在畫聖人時，才會運用這樣的光線技巧，具體表達出他對於基督教信仰的虔誠。

維梅爾的《倒牛奶的女傭》讓光線扮演著一種流動、

優雅的溫柔氣氛，緊緊凝結住創作當時的情境，讓欣賞畫作的人的眼睛，一分一秒都捨不得離開畫面。畫面中的女傭正朝著碗裡倒牛奶，她專注的神情，讓我們也不禁把目

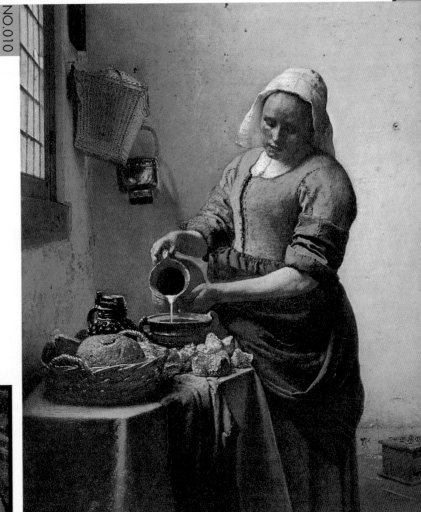

NO.010
Master：：維梅爾
Paintings：：倒牛奶的女傭
創作媒材及尺寸：：畫布、油彩 45.5×41公分
收藏地點：：阿姆斯特丹，國立美術館

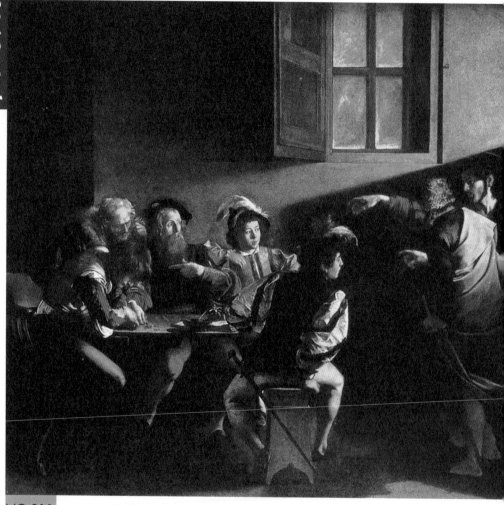

NO.011

Master：卡拉瓦喬
Paintings：聖馬太蒙召喚
創作媒材及尺寸：畫布、油彩　322×340公分
收藏地點：羅馬，聖路易吉・德・弗朗西斯教堂

光移到桌上的餐點上頭，透過窗戶射進來的溫柔陽光，將粗糙的全麥麵包照得光彩奪目，令人垂涎，這是為誰準備的餐點呢？是什麼原因讓她這麼專心？畫面中的女傭永遠都在倒牛奶，光線的秘密也在她凝結的神情當中，永遠撼動著人們的心靈。

和維梅爾對光線的見解截然不同，寫實畫家卡拉瓦喬特別強調，光線在畫面上必須表現強烈的戲劇張力。這種強烈的明暗對比和寫實的特色，被藝術史學家稱之為：「卡拉瓦喬樣式」。從這幅《聖馬太蒙召喚》就可以理解他對光線運用的獨特看法。

而超現實主義畫家基里訶的《義大利廣場和紅塔》，則完全展現畫家「形而上繪畫」的創作特色，畫面中的光線究竟是從哪裡來的？到底是晨曦的陽光還是黃昏的夕陽？詭異的天空、神秘的佈局、虛實難辨的時空，透過光影的營造與運用，給人一種惶恐不安的情緒。

「光線」在這些大畫家的畫筆之下，成了為大家說故事時最佳的情境旁白者，就看觀賞畫作的人，是否能真正看得懂光線底下的創作秘密了。

g. de Chirico
1943

NO.012
Master：基里訶
Paintings：義大利廣場和紅塔
創作媒材及尺寸：畫布、油彩　50×40公分
收藏地點：羅馬，私人收藏

火爆浪子卡拉瓦喬

　　繪畫史上，最最叛逆的火爆浪子，名叫卡拉瓦喬。只要翻開羅馬警局1600-1606年之間的刑案紀錄，他犯下的各式案件多達14件，還包括一件殺人案。別懷疑，他就是畫家——卡拉瓦喬。

　　脾氣暴烈的卡拉瓦喬，每畫個15天，就帶著劍在街頭遊盪個15天。在街上爭強鬥狠，打個架，再鬧上法院，這些都算不上什麼新鮮事。這位「混」街頭的畫家，革命性地追求光線效果，並將宗教人物以戲劇般的寫實獨創手法，畫出平民生活的世界，卻被解讀為對宗教不敬，引起軒然大波，使他成為羅馬爭議性最高的話題人物。

　　在一次械鬥中，卡拉瓦喬刺殺了對方，殺人是死罪，卡拉瓦喬開始四處逃亡。但卡拉瓦喬在亡命天涯時，還可以一邊逃亡，一邊創作，再到處闖禍，再度逃亡。卡拉瓦喬每到一個地方，一開始無人認得他，但大家因欣賞他的藝術才華，而贊助他的創作。例如，他的繪畫成就受到馬爾它騎士團的認同，頒給他騎士的地位，然而他卻因和騎士發生糾紛而再度入獄。

　　不久，他越獄逃到西西里島。在樞機主教的保護與支持之下，他回到那不勒斯，期盼能獲得教廷的特赦，為了安全起見，卡拉瓦喬特地搭船到埃爾寇克港，想從那裡再回到羅馬。不過事情可沒那麼順利，一上岸，他就被誤認為是另一個逃亡的騎士，而被捕入獄。兩天後，雖被釋放，但他所搭乘的船已經離開了，所有的財物也都不見了，他憤恨難平，陷入絕望。在大太陽下的海灘，他如孤魂般遊蕩，因此感染瘧疾，1610年7月18日抱憾客死異鄉。

陽光也有顏色

　　最能掌握光線秘密的，應該屬二十世紀的印象畫派了。印象派畫家奉光線為導師，他們認為一件物體會隨著光線的變化，而不斷的變色和變形。

　　印象派的畫家們看見的黑並不是我們所看見的那種黑，而是由深紫、深綠、靛青三種顏色調色而成的。印象派畫家也由科學分析得知：綠色、橘色、紫色是光學的三原色，而不是過去畫家們所認為的紅色、黃色和藍色。所以，太陽光究竟是白色還是黃色？要依當時的時間而定。印象派的畫作將作畫的層次變廣、變深，光不是白色，影子也不會是黑色，用這個角度來看世界，世界變得色彩繽紛，多采多姿，徹底改變了自古以來繪畫創作的遊戲規則。

　　要瞭解印象畫派，就必須從莫內的《印象：日出》談起，這幅畫作不僅在當時的畫壇引起軒然大波，同時也為「印象畫派」決定了名稱。1874年一篇由評論家勒魯瓦所

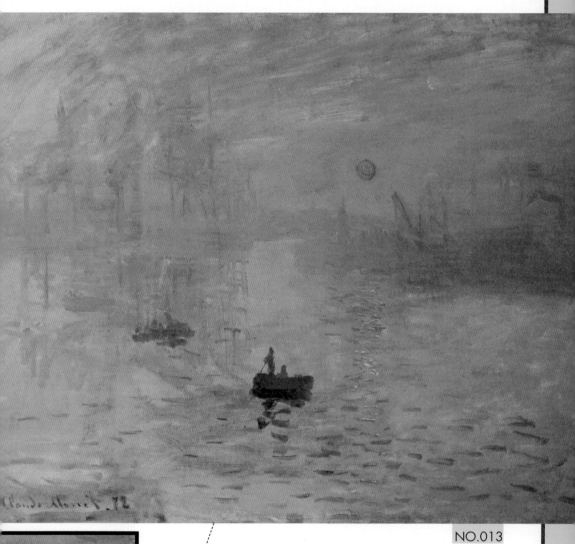

NO.013

Master：莫內

Paintings：印象：日出

創作媒材及尺寸：畫布、油彩　48×63公分

收藏地點：巴黎，馬爾蒙頓博物館

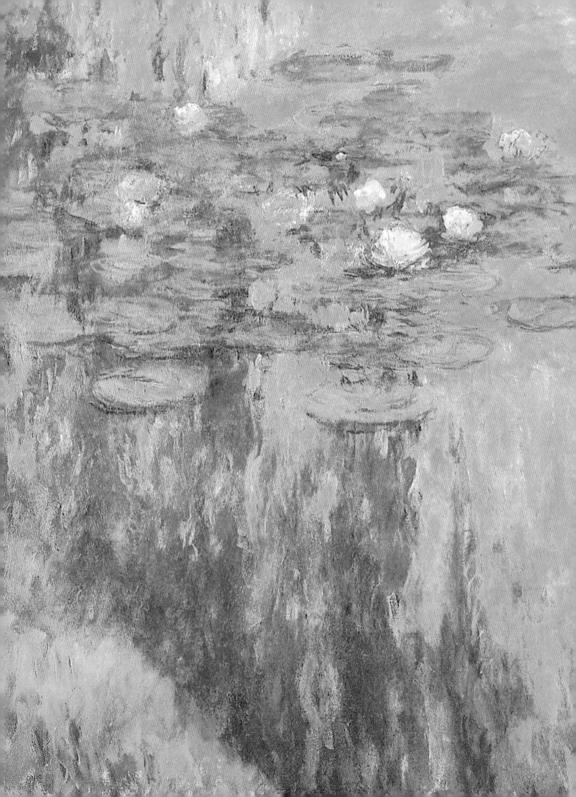

NO.014
Master：莫內
Paintings：睡蓮
創作媒材及尺寸：畫布、油彩　90×100公分
收藏地點：美國，波士頓美術館

寫的文章，以諷刺、刻薄、揶揄的語氣批判了莫內的《印象：日出》。勒魯瓦寫道：「印象？這幅畫會有什麼印象……技法如此隨意、輕率，連糊牆壁的胚紙，都比那幅海景來得精美。」這樣的批判，引發支持者與反對派的激烈論戰，沒想到吵得愈兇，這幅作品愈出名。

莫內曾經開玩笑的說：「創作這幅畫時，我從窗口望出去，太陽隱藏在薄霧當中，船的桅杆指向天空……他們問我該用什麼畫名，我隨口說：就寫『印象』吧！沒想到這個名稱，卻為我們開了這麼大的一個玩笑。」但印象派畫家對光線的看法與堅持，也因此逐漸獲得大家的認同。

而莫內自從在吉凡尼的農莊永久定居下來後，便迷上了園藝，1893年他在自家房前買下了一塊地，並在一位日本園藝師的指點下著手設計花園，他開挖池塘、遍植睡蓮，還在池塘上架了一座小橋。此後20年，他的靈感幾乎全來自於這裡。

他觀察水上花園所創作的繪畫獨樹一格，這兩幅《睡蓮》的畫面中沒有天空，沒有地平線，茂密的植物和映照岸邊景象的水面充塞了整個篇幅，而睡蓮漂浮在水面上。

莫內以睡蓮為題的一整組連作中，後期的作品都不重形式，光線把色彩融化幾近一片朦朧。莫內擴大了他的水上花園，但他真正的興趣仍只在光線以及氛圍的營造上。畫面呈現的效果不斷變化，不僅僅只在季節轉換時分，因為對莫內而言，「睡蓮並非景觀重點，它們只是陪襯……。」雖然如此，在巴黎的橘園美術館裡，還特別為莫內的睡蓮設計了一個橢圓形的展覽廳，參觀者可以坐在大廳的正中央，感受身處莫內花園，被睡蓮包圍的幸福感。

同屬於印象畫派的雷諾瓦，也曾經被毒舌派的批評者說成：「畫裡的主角，臉上好像永遠都在長天花。」《鞦韆》是雷諾瓦處理光影技巧的經典之作，他利用分割筆觸，充分捕捉戶外光影流轉的印象。這幅作品全部以斑斑點點的色塊組成，不同層次的藍色、黃色、綠色，像珠玉般璀璨無比，觀賞畫作的人彷彿可以聞到陽光與空氣的氣息。雷諾瓦對明暗色調的純熟運用，將穿過枝枒的點點光影掌握得十分精確，我們彷彿可以感覺陽光在樹枝間流

NO.015

Master：莫內

Paintings：睡蓮

創作媒材及尺寸：畫布、油彩　80×93公分

收藏地點：莫斯科，普希金博物館

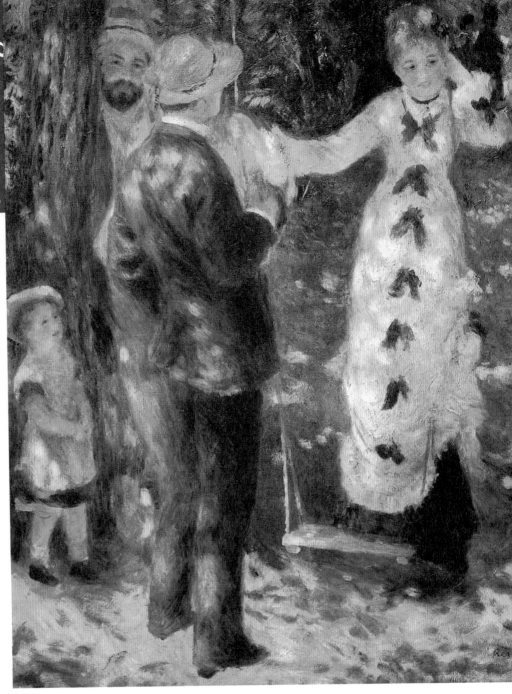

動，畫面自然流露出的溫馨氣氛，和女主角迷離的眼神融為一體。不過，這麼美的一幅作品在當時也曾經受到某些人的惡意批評：「那些人好像穿著發霉的衣裳，臉上長著紫斑病似的，看起來好可怕……。」那麼，生活在現代的你，看法又是如何呢？

　　沉迷於研究繪畫理論，理性、嚴謹出了名的畫家秀拉，在他那幅精彩又動感的作品《騷動舞》中，想證明他所獨創的繪畫手法，絕對能表達這種美妙的身體動感，而他真的挑戰成功了！他用緊密排列的紅、黃、紫各色小點，加上幾何圖形的精密計算，嚴格掌握光影的明暗對比，完成這幅充滿節奏感的畫作，令人拍案叫絕。我們好像還能聽見當時舞者跳著激烈的康康舞時，現場熱鬧的歡樂氣氛。

NO.016
Master：雷諾瓦
Paintings：鞦韆
創作媒材及尺寸：畫布、油彩　92×73公分
收藏地點：巴黎，奧賽美術館

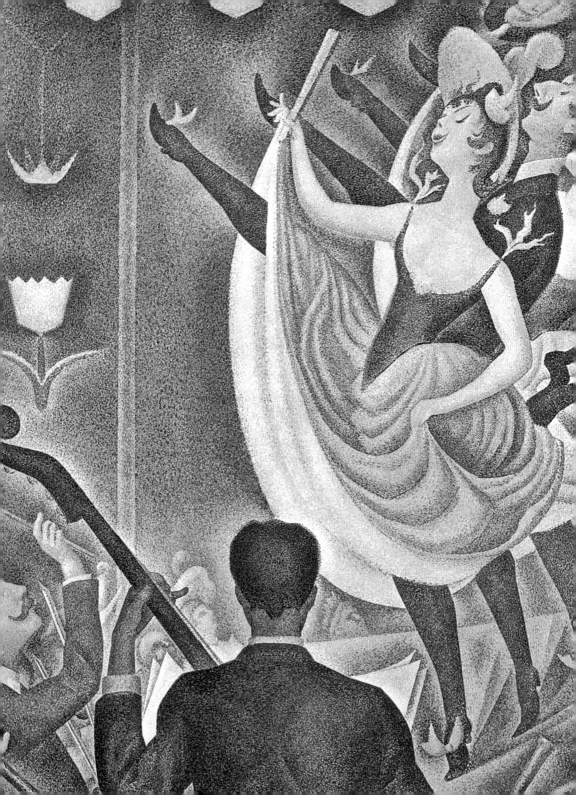

NO.017
Master：
秀拉
Paintings：
騷動舞（局部）
創作媒材及尺寸：
畫布、油彩　169.1×141公分
收藏地點：
奧特盧，庫拉—穆拉美術館

關於莫內（Claude Monet 1840-1926）

　　莫內是法國近代繪畫史上，最傑出的印象派代表畫家。為了繪畫，曾經從諾曼第前往巴黎，和畢沙羅、雷諾瓦、希斯里等人交往密切，後來又前往英國，接受透納、康斯塔伯等人的薰陶。回國後，完成了《印象：日出》這幅名作，採用原色主義、色調分割等技巧，表現出光影變幻莫測的各種景象。

　　莫內的畫，一開始並不受歡迎，有一次，有一個不欣賞他畫風的人，拿著他的畫說：「大家請看，這幅畫畫得多好啊！可以倒過來掛，橫過來也可以。」因為這位印象派畫家，一心描繪光和色的瞬間印象，物體的真實樣子消失在色彩中，一般人根本就看不懂他的畫。

　　這位大自然的科學觀察家，同一個主題可以畫上二、三十遍，以捕捉在不同光線及天氣狀態下的色彩情趣。他說：「大自然每一刻都在變化，但也是永恆不變的東西。」這份對大自然瞬息萬變的獨特見解，不僅顛覆了人們對光線的既定印象，也讓他名流青史。

色彩的溫度

　　咦！溫度和色彩會有什麼關係呢？難道畫布摸起來會燙人嗎？還是會散發出冷冷的寒氣？當然不是，顏色除了是用來畫畫、描繪主題、表現畫家的技法之外，其實顏色也可以用來表現溫度的「感覺」，換句話說，就是：顏色可以用來表現「冷清」的感覺或是「熱鬧」的感覺。這個冷與熱的顏色，就分佈在色譜上的兩端，暖色調會表現出溫暖、熱情、快樂、幸福的感受與氛圍；相反的，冷色調就用來表現陰冷、寂寞、蕭瑟、悲傷的感受。我們可以在許多的世界名畫中，很容易的看出畫家在創作當時的心情與感情的反射。

　　梵谷對向日葵有強烈的喜愛，他一生總共創作了十一幅的向日葵作品，包括：在巴黎時期他畫了四幅《向日葵》；搬到法國南方的阿爾之後，他又畫了七

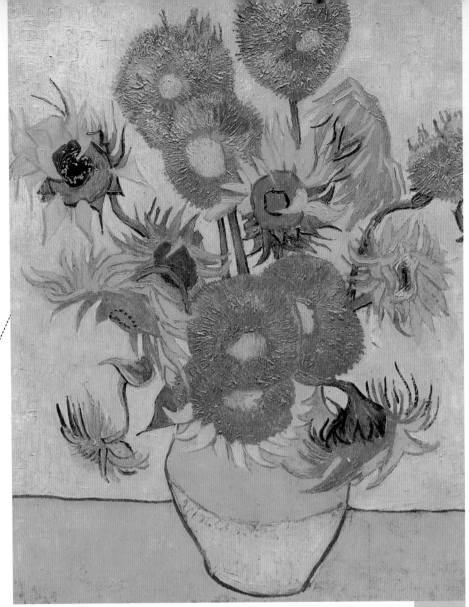

NO.018
Master：梵谷
Paintings：向日葵1
創作媒材及尺寸：畫布、油彩　95×73公分
收藏地點：阿姆斯特丹，國立梵谷博物館

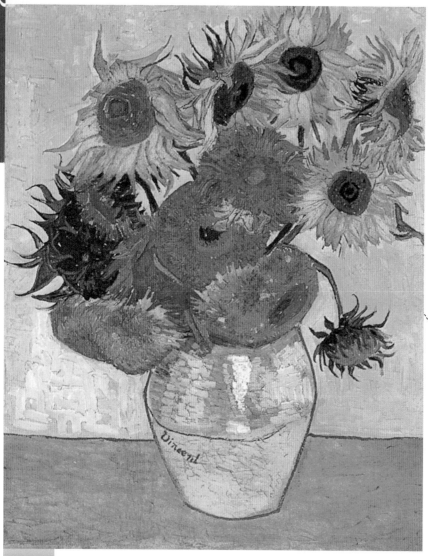

NO.019

Master：梵谷

Paintings：向日葵2

創作媒材及尺寸：畫布、油彩　91×71公分

收藏地點：慕尼黑，拜爾倫國立美術館

幅《向日葵》。這些作品從含苞待放的花蕾、盛開的花朵到枯萎的花枝；從鮮豔的黃色、橘色到褐色、綠色琳瑯滿目，充分展現梵谷對向日葵的喜愛，所以人們就將向日葵稱作「梵谷之花」。

　　1888年12月梵谷病倒了，隔年1月，大病初癒的他，創作了這兩幅經典之作。在畫中，他以大膽飽滿、鮮豔繽紛的色彩，恣意地將花朵盛開時的生命力，描繪得淋漓盡致。他說：「我越是年老醜陋、貧病交加、惹人討厭，越要用鮮豔華麗、精心設計的顏色，為自己雪恥……。」他努力的把南方太陽的熱力感覺表現在畫面上。梵谷的向日葵花瓣，既像正在掙扎的手，又像伸出的誠摯之手，希望獲得熱情的回握。

　　向日葵是梵谷心中的太陽，永遠灼熱燙人，展現生生

不息的氣勢，也象徵熱情與生氣盎然！這兩幅《向日葵》，都是他搬到阿爾之後，受到法國南方陽光的洗禮而創作的。你能夠充分感受梵谷在創作它們時的高昂熱情嗎？

NO.020
Master：莫內
Paintings：1878年6月30日聖德尼街的節日
創作媒材及尺寸：畫布、油彩　76×52公分
收藏地點：法國，盧昂美術館

NO.021
Master：莫內
Paintings：加比西納大道
創作媒材及尺寸：畫布、油彩　80×60公分
收藏地點：肯薩斯市，納爾遜畫廊

而莫內的這兩幅作品就是展現色彩溫度與感覺對比最好的例子了。《1878年6月30日聖德尼街的節日》的喧鬧慶典，與《加比西納大道》冷冽蕭瑟，正好形成極端強烈的對比。

咦，這是怎麼回事？仔細瞧，《1878年6月30日聖德尼街的節日》除了畫面右邊中間一面三色旗上，依稀可以辨認出拼湊成的「法蘭西萬歲」的字樣外，這幅畫裡居然找不出任何具象的輪廓或形體！到處都是飛散的小色塊，而且大多是未經調色、鮮豔而強烈的紅、黃、藍三原色。這些小塊的純色在空氣中顫動飛舞，構成了屋頂、窗戶、街道、人潮、彩旗和長杆，把慶典歡慶喧鬧的感覺傳達得淋漓盡致。

一樣的飛散小色塊，一樣找不出任何具象清晰的輪廓，《加比西納大道》卻以藍、白、黑三種顏色，將下著雪的加比西納大道蕭瑟寂寥的情緒表露無遺。這兩幅作品都在表現街景，但冷熱的感覺卻是這麼強烈，讓我們不得不對顏色的表情溫度有了更深刻的理解，而畫家們以顏色溫度來掌握創作情感的高明技法，確實能從畫家們在色譜表上的選擇看出端倪。

關於色相

　　色相是色彩屬性的一種，由每種顏色的屬性來定名，例如：紅、綠、紫等。光譜上可見的連續色帶，通常分為六種基本色相：紅、橙、黃、綠、藍、紫，其排列順序是由暖色到冷色，依序排列。

　　用色環來表示各色彩間的關係：紅、藍、黃為色相中的三原色，由其中兩種色調出的則稱為「間色」；紅色加藍色是紫色，紅色加黃色是橙色，藍色加黃色是綠色，因此，橙色、綠色、紫色被稱為三間色。而白、黑及各種灰色，是由於混合程度之不同而造成「無色」顏色，它們是以明度而不是以色相來區分。

風、火與水的遊戲

　　大自然的樣貌瞬息萬變，大自然的力量強大無比，而人類在大自然面前相對顯得十分的渺小，不知道你是否也有這樣的感受？

　　對於擅長於描繪大自然力量的畫家們來說，能夠將大自然的神秘力量展現在畫布上，是一個極大的創作挑戰。從古至今許多的風景畫家都描繪過田園風景、湖光山色、狂風驟雨等等景色，也都有精彩的創作流傳於後世，但如果要提到最會畫「風的感動」與「水與火的力量」的畫家，恐怕就非英國的風景畫家泰納莫屬了。

　　泰納認為大海是很可怕的，它有一種無形、能左右人類命運的神秘力量，狂暴難馴的大浪，隨時都能一口吞噬掉所有的生命。在他的作品當中，人類的力量顯得那麼微不足道，就彷彿生命的起源與終結之處，都匯聚在一道一道猛烈的巨浪當中似的。從這幅《海難》中，我們可以觀察到，泰納畫出陰霾的天，烏雲罩頂，無助的人們，絕

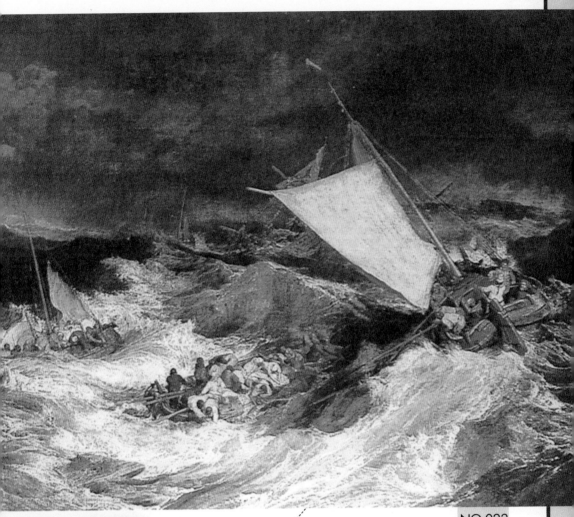

NO.022
Master：泰納
Paintings：海難
創作媒材及尺寸：畫布、油彩
171.5×241.3公分
收藏地點：倫敦，泰德畫廊

望的掙扎，這些片段的景象，共同構成了他對大自然的敬畏。《海難》充分展現了大自然無所不能的強大操縱力

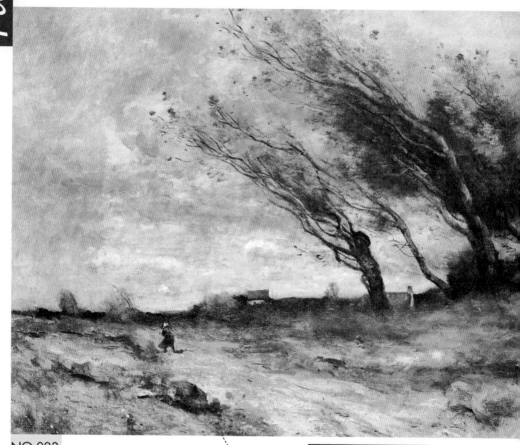

NO.023

Master：柯洛
Paintings：驟起的風
創作媒材及尺寸：畫布、油彩　46×58公分
收藏地點：法國，雷姆美術館

NO.024

Master：法托利

Paintings：西南風

創作媒材及尺寸：畫板、油彩　28.5×68公分

收藏地點：佛羅倫斯，碧提宮現代美術館

量，人類在大海面前怎能不低頭臣服。這幅畫後來製作成了泰納的第一幅版畫作品，雖然只複製了50幅，卻為他帶來可觀的收入。

　　老祖宗們常說：風生水起，水總是在起風之後到來，所以能夠攪動大海的神秘力量，就屬風的力量了。狂嘯的風帶來了苦澀的情緒，和狂亂的海相比，各有不同的淒涼情境。柯洛的《驟起的風》與法托利的《西南風》，都在描繪強風的力量。蕭瑟、淒清、冷冽、壓抑的情緒，都在被風吹亂、彷彿就快要斷裂的樹梢上展露無疑。這二位畫家除了將狂風吹落樹葉、吹斷樹枝的姿態，具體地描繪出來之外，還將天空中的雲，描繪成一併被呼嘯的狂風攪動

起來那般動盪不安的團塊。瞬間的驟風如此強大，連海浪也都挺不住地被掀動了起來，那股焦慮不安的情緒，連看畫的人都要被牽動起來。

如果伴隨風而來的是大火，那種慘況很難想像。1834年10月16日傍晚時分，英國議會大廈發生了大火。火勢迅速向西敏寺方向蔓延開來，還好後來風向轉變，西敏寺才倖免於難。雖然動用了軍隊和消防隊員，大火仍然燒毀了整棟建築物，對於圍觀的群眾來說，這個景象好壯觀。就在議會大廈的屋頂塌陷的當時，人群中甚至響起一陣掌聲。這也許意味著，議會一點都不能充分代表人民的心聲，導致人民期待議會政冶的道德與秩序能在摧毀後重建。

泰納將這場戲劇性的場面畫了下來，熊熊燃燒的火焰，倒映在泰晤士河上，水與火形成了一個壯觀的畫面，水面的倒影放大了火的力量，紅、黃、橙三色的巧妙安排，使

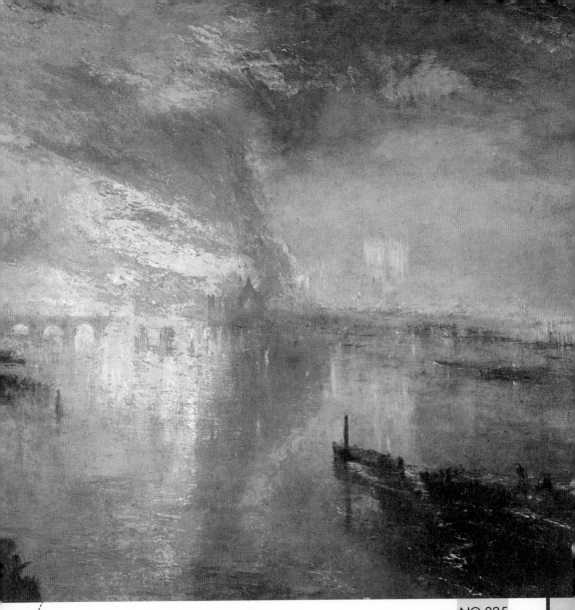

NO.025
Master：泰納
Paintings：議會大廈的大火
創作媒材及尺寸：畫布、油彩 92.5×123公分
收藏地點：克利夫蘭，美術博物館

得烈焰生動的展現了它驚心動魄的姿態，水的穩定感和火的強烈跳動，形成畫面中最撼動人心的對比。隱隱約約出現在畫面上的西敏寺，如鬼魅般忽明忽滅，水火天連成一片，彷彿從天堂到地獄都在大聲的哀嚎哭泣，只有泰納的畫筆才能將這驚心動魄的瞬間描繪得如此淋漓盡致。

而在《暴風雪——汽船駛離港口》這幅作品中，泰納也成功地表達了他那極富獨創性的朦朧和轉瞬即逝的新風格。後來康斯塔伯曾把這種以旋風的形式來表現風暴的手法，稱為泰納的「彩色蒸氣」。泰納似乎遠遠走在時代的前頭，只不過有些評論家卻不這麼想，他們認為在這幅畫中，泰納獨特的形體風格，和擅於營造戲劇性的畫面都消失不見了，還將這幅畫批評成是：「肥皂沫和石灰水的結合」。泰納知道之後多麼傷心！他的朋友羅斯金記載說：

NO.026
Master：泰納
Paintings：暴風雪——汽船駛離港口
創作媒材及尺寸：畫布、油彩
91.5×122公分
收藏地點：倫敦，泰德畫廊

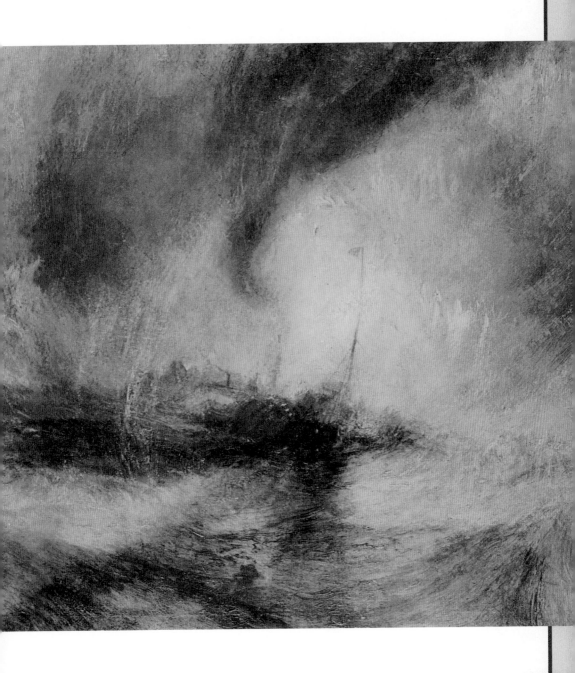

「吃過午飯後，坐在火爐旁邊，我聽到他不時自言自語的說著：『肥皂沫和石灰水！』我問他為什麼要這麼在乎別人怎麼說，他回答我：『肥皂沫和石灰水！他們想要什麼？我真希望他們在裡面待過！』」

為了真正感受暴風雪的威力，並且捕捉風雪中變化萬千的顏色與水氣的樣貌，泰納可是冒著生命的危險，把自己綁在桅杆上，在暴風雪中待了整整四個鐘頭，才將這幅充滿氤氳水氣、朦朧壯闊、充滿大自然攪動世界力量的偉大作品完成。也因為這幅作品的大膽嘗試，泰納找到了自己的新風格，在藝術史上成為備受景仰的大師。

都屬於大自然神秘力量的風、火、水，在人類的生活中有時是有利的工具，有時卻又破壞力十足，人類如何在大自然面前懂得渺小與謙卑，在在考驗著人們對於環保工作的智慧。大師們用他們的靈巧畫筆，將這些既壯觀又殘酷的事實呈現在我們面前，不就是要我們更懂得尊重大自然的運行法則嗎？面對那些旋轉不停、無視於人類痛苦吶喊、絲毫不會因為任何力量的干預而停止的狂風、烈焰、暴雨，我們怎能不說大自然的力量是偉大的呢！

風與水的魔術師——泰納

泰納是英國的風景畫家，在亮度與純粹色彩的表現上有特別精彩的表現，他也被稱為是印象派畫家的一員。由於經常到歐洲各地去旅行，所以有大量的作品留存於今。他的作風和對主題的創作態度，一向強調要具備多彩多姿與多樣多變的樂趣，早期的作品大多在描繪自然風光，後期作品則大量省略細微部分的描繪，改採以大塊的色彩來表現每一幅畫作，尤其對水氣瀰漫的掌握有非常獨到的見解，因此，只要想起跟風與水有關的繪畫，自然就會聯想到他。泰納為了觀察大海，曾經讓水手們把他捆在船桅上。就那樣過了四個小時，他說：「當時真的沒指望能活下來。」他對於作畫的熱情在這句話裡表露無疑。

看不見的盡頭

　　海天一色，望不到盡頭的地平線的另外一端，究竟是一個什麼樣的情景？高聳的天空，看不見的無垠世界，你想不想知道，白雲的上方是否真的有一個懸掛在天際的天空之城？傳說中傑克與魔豆的巨人城堡、女媧補天的秘密，是否也都深深地藏在我們看不見的天地盡頭？

　　畫家們的想像力是天馬行空的，對於畫面的佈局也都各有各的看法，他們總是發揮出自己最高的想像力，並且善用一種名為透視法的佈局技巧，讓整幅作品呈現一種很深遠或是很高聳的神秘氣勢。有時候畫家還會精心安排一

NO.027

Master：曼帖那
Paintings：婚禮堂
創作媒材及尺寸：濕壁畫 屋頂圓孔
直徑：270公分
收藏地點：曼多，公爵府

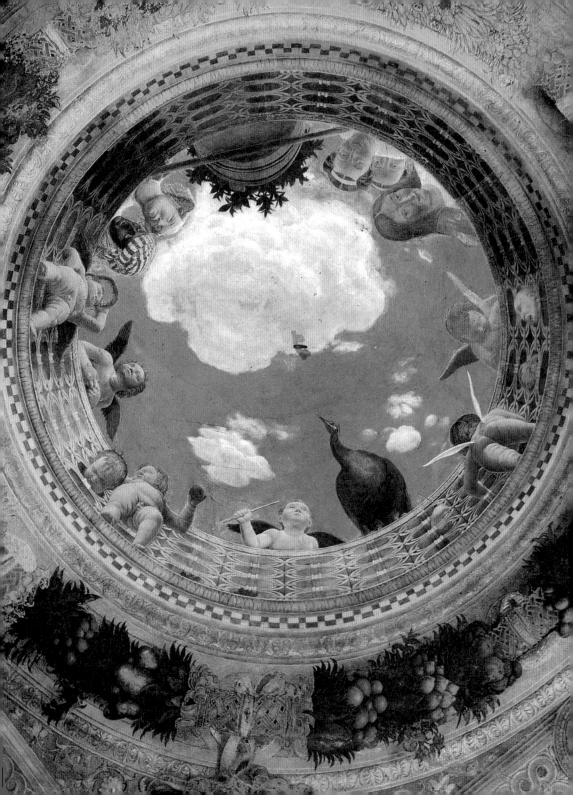

些場景，讓原本無法參與世俗世界活動的人物，和觀畫者一起互動。

曼帖那的《婚禮堂》的確是透視技法的經典之作。他不僅鉅細靡遺地描繪屋頂平面上精巧的花紋圖案，還描繪出屋頂外面的神秘世界的建築與人物，而且把那個我們看不見的世界，刻劃得就像真實的場景一般。我們可以感覺到，曼帖那想要創造出一種統一的空間感，來達到以假亂真的錯覺。屋頂上彷彿開了天窗的藍色天空，看起來又高又遠，八個小天使和一隻孔雀，就靠在欄杆上，女人們面帶微笑從欄杆上探身往下看，好像正趣味盎然地觀賞著婚禮堂裡正在進行的結婚典禮。而藍天外、白雲上面是否還有另一座神秘的諸神宮殿，讓人十分好奇。透過曼帖那高超的技法，加上人物仰角透視建築物的效果，使這座拱頂宛如是個敞開的天窗，創造出完美、典型的建築幻覺，讓我們一同參與了想像中的天空上的世界。

《雅典學派》是拉斐爾的經典作品，就裝飾在梵蒂岡簽字

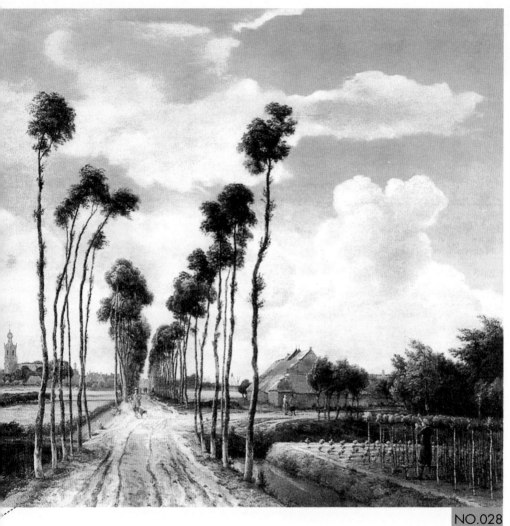

NO.028
Master：霍伯瑪
Paintings：米德赫尼斯的林蔭大道
創作媒材及尺寸：畫布、油彩 103.5×141公分
收藏地點：倫敦，國家畫廊

右二的青年，即是畫家拉斐爾
本人。

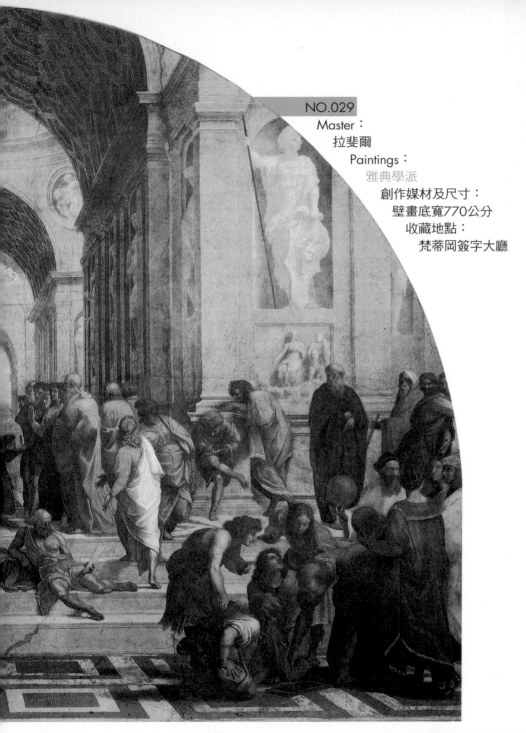

NO.029
Master：
　拉斐爾
　Paintings：
　　雅典學派
　創作媒材及尺寸：
　　壁畫底寬770公分
　收藏地點：
　　梵蒂岡簽字大廳

大廳的牆壁上。向縱深展開的拱門形成了人物活動的大空間，向內推伸的後方，是一個我們無法理解的神秘空間，而從這個神秘後方登場的都是一些赫赫有名的大人物，大廳中柏拉圖左手臂下挾著書，右手食指指向天空；亞里士多德則一手拿著《倫理學》，另一手伸向前方。拉斐爾把眾多的偉大人物按照不同的組別加以安排，這個聚會象徵文藝復興時期的文化精神，偉大的大師們由深邃的拱門深處，一同登上了智慧與學識的殿堂，帶給世人一個豐富的文化盛宴，讓人不禁對拱門深處產生油然的敬意，未來要從那座拱門的後方登場的又是哪位哲學大師呢？

霍伯瑪的《米德赫尼斯的林蔭大道》、希斯金的《莫斯科附近的中午》與魯本斯的《田間歸來》，畫的都是田園的景色，無論是筆直的林蔭大道還是蜿蜒的田間小

NO.030
Master：希斯金
Paintings：莫斯科附近的中午
創作媒材及尺寸：畫布、油彩
111.2×80.4公分
收藏地點：莫斯科，國立特列季亞科夫畫廊

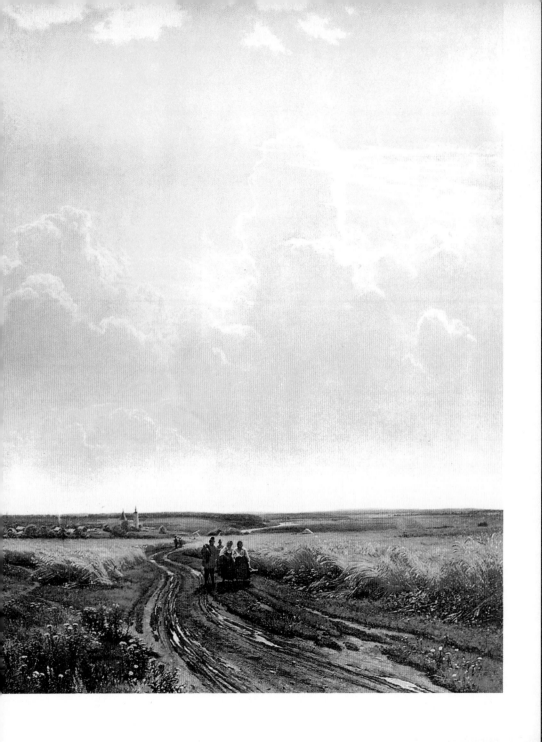

徑，無論天空佔據畫面多少空間、比例是多少，人們的視線都會一直向遠處延伸而去，慢慢消失在透視法的焦點中心上，讓人產生好遠、好遠的深邃感。與馬克也的《古雷特的窗》相較，消失在畫面中間的則是一條地平線，地平線的深處則是一望無際的大海，另一座美麗的島嶼是否就在不遠處？透過《古雷特的窗》，觀畫者的目光隨著景深不僅向前面無限的延長，同時也向窗裡的現實世界無限延伸。

　　你的想像力是否也因為欣賞了這些充滿神秘趣味的作品，而無限開展了呢？

畫中的花瓶比帆船還要大，就是運用透視法的結果。

NO.031

Master：馬克也

Paintings：古雷特的窗

創作媒材及尺寸：畫布、油彩　41×33公分

收藏地點：巴黎，馬克也蒐集館

透視法的純熟運用，讓這幅
畫呈現出寬廣深邃的空間
感。

NO.032
Master：魯本斯
Paintings：田間歸來
創作媒材及尺寸：畫布、油彩
122×195公分
收藏地點：佛羅倫斯，皮蒂宮

我比帆船還要大

透視法的運用除了可以創造一個很深遠、很高聳，或者很集中的視覺焦點之外，透視法還可以將兩個不同的物體之間的遠近距離，或者單一物體的遠近關係很清楚的表現出來。下面這幅名畫就是很好的例子。

人怎麼會比帆船還要大呢？這真是太不可思議了。盧梭是一位非常天真可愛的畫家，他畫的都是自己眼睛看到的真實情景，所以人們就將他稱為素樸派畫家。雖然在《畫家的自畫像》這幅作品中，他的佈局、人物與場景的畫法，讓人覺得很古怪，但他所有的安排都是有道理的。這是盧梭的自畫像，他是個在海關工作的關稅員，每天的工作都和船運脫不了關係，所以他將自己安排在碼頭上，手上拿著畫筆與調色板，卻是一派關稅人員的打扮。為了要突顯自己，他將人物畫在離我們的視覺比較近的前景，這麼一來看起來就會比離我們好遠好遠的帆船要大得多，而那些站在帆船旁邊的人們當然就相對顯得很矮小了。這

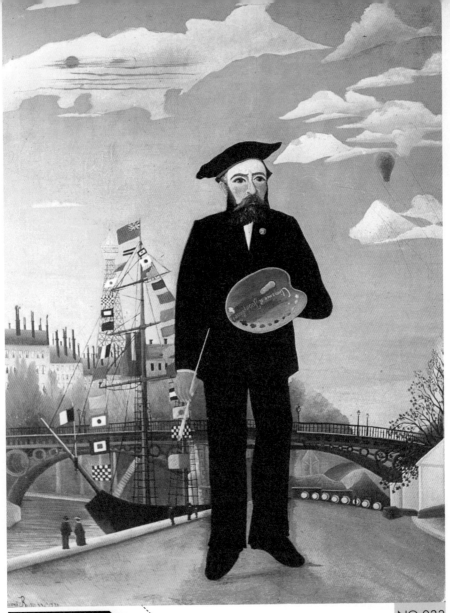

NO.033

Master：盧梭

Paintings：畫家的自畫像

創作媒材及尺寸：畫布、油彩 143×110公分

收藏地點：布拉格，納羅德尼畫廊

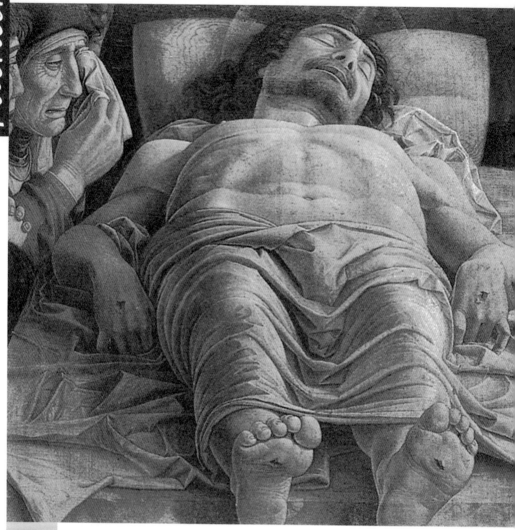

NO.034

Master：曼帖那

Paintings：安息的基督

創作媒材及尺寸：蛋彩、畫板　66×81公分

收藏地點：米蘭，布雷拉畫廊

樣的安排完全符合「近物要取大、遠物要取小」的繪畫技巧。

　　而前縮法則是用於單獨物體上的透視法。曼帖那（Mantegna）的作品《安息的基督》是一幅用前縮法來表現透視的作品。基督的腳掌明顯地縮小許多，除了追求畫面的和諧外，另一目的是為了強調耶穌面部表情。曼帖那因為將觀畫者的視覺焦點，放在基督屍體腳的前方稍高的地方，所以基督的軀體看起來好像比實際的身高要短很多。

　　曼帖那是一個十分古怪的畫家，這幅作品據說是從腳的方向開始畫的，讓觀畫者懺生意種很獨特的巨人感，許多人都說他把基督畫得太粗壯了，而且在一旁傷心哭泣的聖母瑪麗亞，也被他畫成滿臉皺紋的老太婆，這真的是一幅破天荒的作品，徹底打破並顛覆了過去的基督與聖母的形象。但如果我們能夠理解畫家是如何利用前縮透視法，來安排眼睛所看到的真實情形，以及他用心的想以畫筆，詮釋他心目中聖者與凡人的樣貌並無差別，就可以看懂這些看起來不太合常理的情形了。

那些都不是真的

　　這是怎麼一回事？上半部是飄著朵朵白雲、晴空萬里的大白天，下半部卻是屋裡點著昏黃燈火，黑漆漆的寂靜夜晚？你如果冒冒失失的指著這幅畫問馬格利特：「這究竟是幾點鐘？」那麼你一定是問錯人了。因為，他在創作這幅作品時根本沒有把時間因素考慮進去，馬格利特既喜歡白天也喜愛黑夜，將這兩種矛盾的景象畫在同一個畫面上，就產生了一種十分古怪、衝突、神秘、錯愕的撞擊力量。馬格利特自己看著這幅畫，讚嘆地説：「我把這種喜出望外的力量叫做——詩。」

NO.035
Master：馬格利特
Paintings：光之王國
創作媒材及尺寸：畫布、油彩
100×80公分
收藏地點：布魯塞爾，皇家美術館

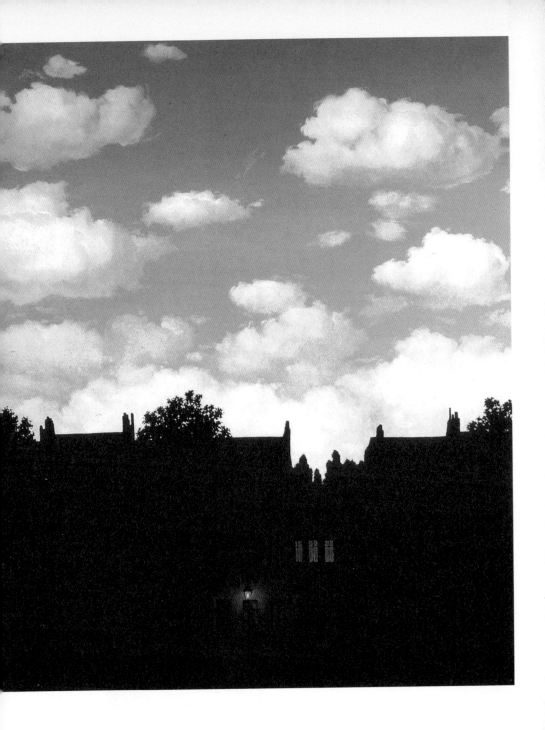

　　比利時畫家馬格利特是二十世紀最傑出的超現實主義畫家，他的作品帶有一種新的意義與象徵，引領觀賞者進入感官的神秘世界，並且逼迫觀畫者用心去思索平常我們司空見慣的景象。

　　然而這又是怎麼回事？在波浪滔滔的大海上方，竟然有一塊大石頭懸掛在天空中，石塊上面還轟立著一座城堡，城堡裡有人居住嗎？狂風吹來它會搖晃嗎？大浪一來會噴濺到城堡裡嗎？這座石頭城堡會快速飛行、瞬間消失？還是只能停留在原處？馬格利特的《庇里牛斯山之城》中，究竟藏著什麼不為人知的科技密碼？一片荒涼的沙漠中放著一張桌子，桌子上竟然長出了三棵巨大的樹木，高聳入雲霄，但為什麼明明是大白天，雲的上端卻是個黑夜？難道樹木長到宇宙當中去了嗎？這幅畫的標題是《綠洲》，綠洲在哪裡呢？桌面，還是雲朵之上？有生

NO.035
Master：馬格利特
Paintings：庇里牛斯山之城
創作媒材及尺寸：畫布、油彩
200×140公分
收藏地點：紐約，哈里・托錫內收藏

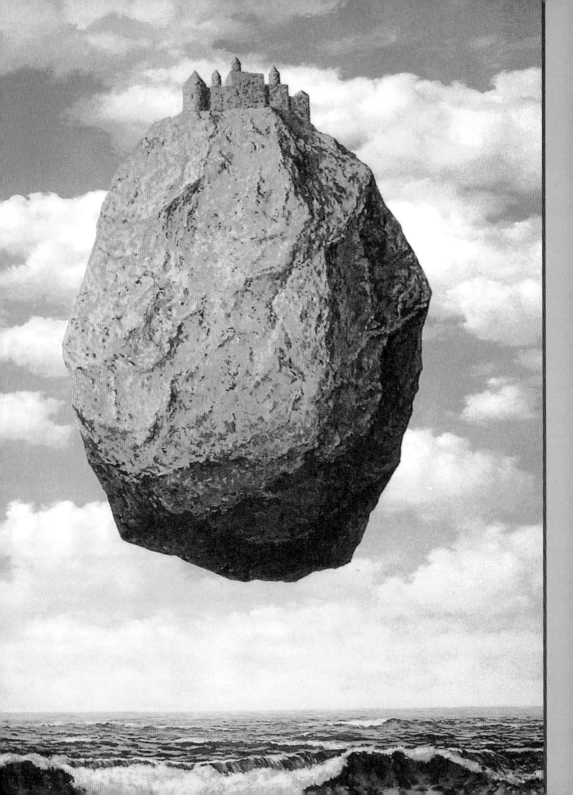

NO.036

Master：馬格利特

Paintings：綠洲

創作媒材及尺寸：畫布、油彩 75×65公分

收藏地點：布魯塞爾，私人收藏

NO.036
Master：
馬格利特
Paintings：
綠洲
創作媒材及尺寸：
畫布、油彩　75×65公分
收藏地點：
布魯塞爾，私人收藏

物居住在那裡嗎？這二幅作品都充滿著不可思議的神秘力量，既詭異又令人驚奇。但在《戈爾禮達》這幅畫中，卻真的叫我們驚呼連連。這是個怎樣的奇異世界？馬格利特在這幅作品中創造了一個動態的多度空間，如下雨般不斷落下來的，戴著圓禮帽、看不清楚表情的男人，姿態是僵硬且停止不動的。他們不知道是從那裡冒出來的，看起來整個畫面似乎很熱鬧，實際上給人們的感受卻又是那麼孤獨，有人說這反映了馬格利特既想生活在人群當中，卻又極度想保有自己隱私的矛盾心理，這也是馬格利特最富有哲學思維的一幅作品。

　　達利是另一位超現實主義畫家的代表人物，而《軟鐘》則是他最著名的作品之一。他喜歡將物體「由硬變

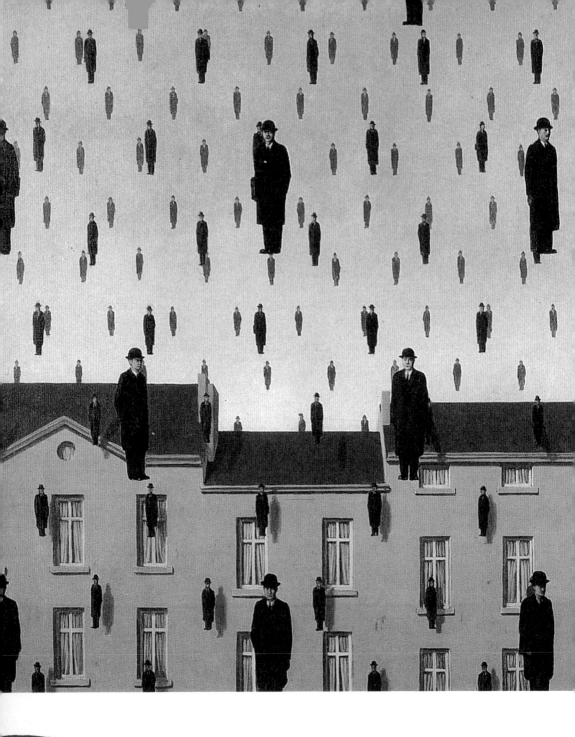

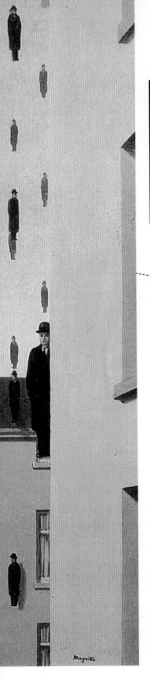

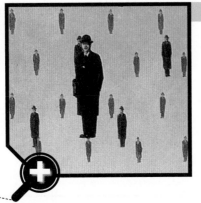

NO.037
Master：
馬格利特
Paintings：
戈爾禮達
創作媒材及尺寸：
畫布、油彩　79×98公分
收藏地點：
休斯頓，私人收藏

軟」，帶給人們一種無奈的深刻恐慌感。時鐘是計算時間的工具，軟掉的時鐘象徵著青春歲月被白白浪費的恐懼，代表著事情愈來愈糟、無法挽回的聯想，充滿在這幅作品當中的無奈與恐懼，比起馬格利特作品的詩意盎然，更加具有流動的魅力。但恩斯特對超現實主義繪畫的表達就更直接了當了。十四歲時的某個深夜，恩斯特心愛的鸚鵡不幸死掉了，同一天她的妹妹出生。敏感、想像力豐富、對奇異事件又特別感興趣的恩斯特，竟然將他們聯想在一起，他說：「妹妹一定是吸吮了死去的鳥兒的

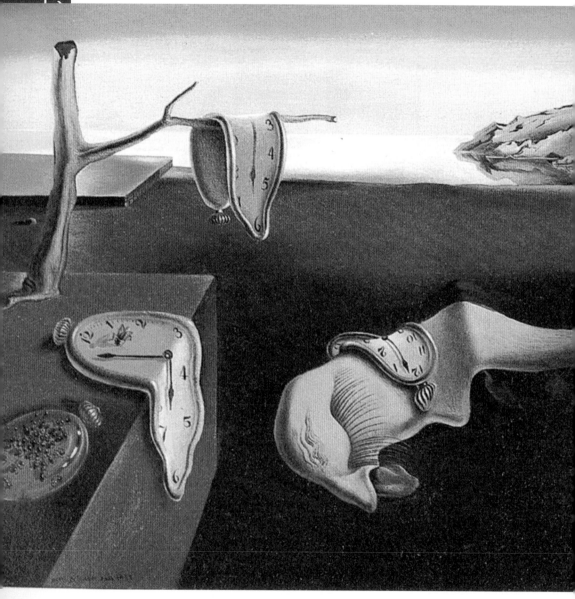

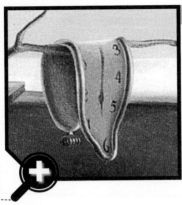

NO.038
Master：
達利
Paintings：
軟鐘
創作媒材及尺寸：
畫布、油彩 24.1×33公分
收藏地點：
紐約，現代美術館

生命精髓才誕生的。」從此，女人與鳥成了一種結合的形象。身穿羽毛披風、鳥頭人身的修長美女就要出嫁了，拿著長矛的鳥人武士緊緊護衛著新娘，整個畫面充滿怪異的假想。

　　畫家筆下的世界虛虛實實、如夢似幻，除非畫的是寫實的人物或風景，否則，我們確實很難能夠一眼就理解畫家心裡的思維。不過，藉著畫面的呈現，我們仍然能夠找出一些蛛絲馬跡。

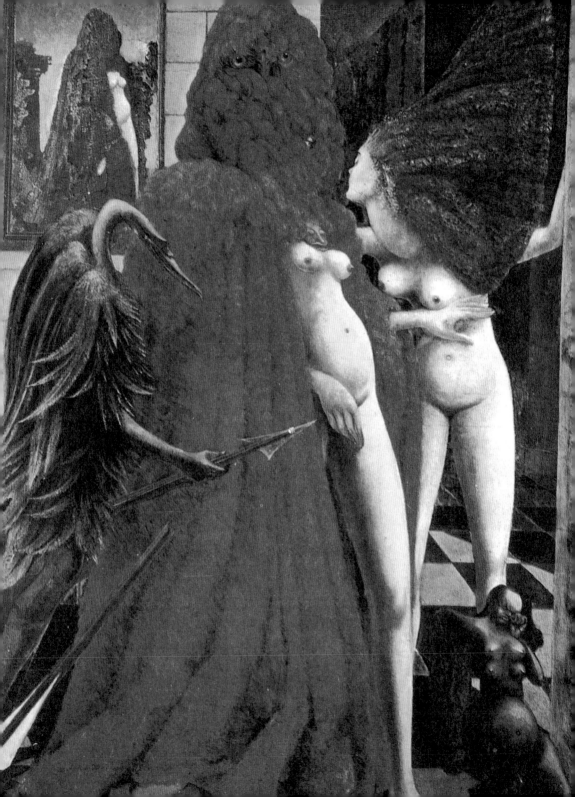

NO.039
Master：
恩斯特
Paintings：
新娘禮服
創作媒材及尺寸：
木板、油彩　130×96公分
收藏地點：
威尼斯，佩姬‧古根漢美術館

什麼是超現實主義？

　　「超現實主義宣言」發表於1924年，這個包括：畫家、詩人、音樂家在內的團體，主張排除慣例與系統、拋開理性主義的束縛、選擇應用佛洛伊德的「潛意識」主張、接受實驗性的自動化技巧，以幻想、幻覺、錯覺與夢境來引導創作。超現實主義的影響非常廣泛而深遠，除了在文學上有極大的突破外，也成為開啟現代藝術蓬勃發展的金鑰匙，超現實主義的影響直到今天仍然可以處處發現它的蹤跡。

那是一張扁平的臉

　　如果我們請畫家幫我們畫一幅肖像畫，心裡想著：畫家一定會把自己畫得美麗一點、年輕一點、窈窕一點，而這位大畫家卻把我們畫成有一張大餅臉、一個紙片式的身體，那麼我們的心情會怎樣？

　　印象派畫家狄嘉所畫的《馬奈夫婦》，讓二位畫家反目成仇。因為馬奈覺得狄嘉實在把他太太畫得太醜了，於是拿起刀子把馬奈太太那一半割掉，這還得了，脾氣暴躁、古怪的狄嘉怎麼能夠忍下這口氣，從此跟馬奈絕交。畫得像不像其實沒關係，但狄嘉可能不太瞭解情人眼裡出西施的道理；而馬奈也應該知道狄嘉筆下的女人，沒有一個是長得漂亮的。不過，歷來的肖像畫家無不想盡方法，把被畫的對象畫得栩栩如生，例如：范戴克的《畫家馬爾騰‧皮平肖像》，無論是皮膚、頭髮、鬍子、衣服、表情，無一不是畫得與真人一樣，范戴克甚至將皮平的內心，都在畫面上──刻畫出來。

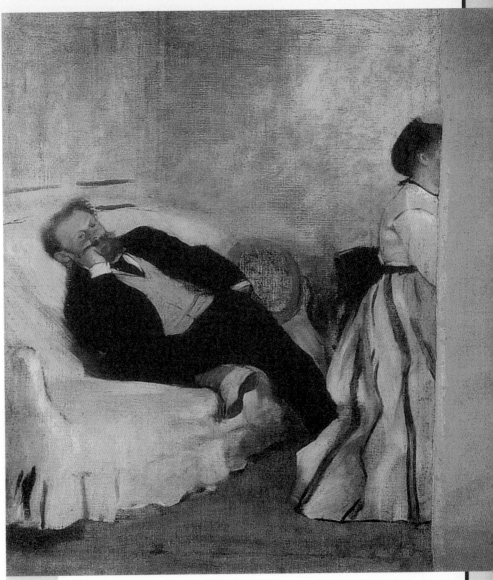

NO.040

Master：狄嘉

Paintings：馬奈夫婦

創作媒材及尺寸：畫布、油彩 約65×71公分

收藏地點：日本，北九州市立美術館

NO.041

Master：范戴克

Paintings：畫家馬爾騰‧皮平肖像

創作媒材及尺寸：畫布、油彩 約142×114公分

收藏地點：安特衛普，皇家美術館

要畫得一樣，至少也要顧及並表現出人物的立體感，但畢卡索可不這麼想，他的專長就是把立體的東西像解剖一樣，用一個個的幾何平面連綴、重新組合起來，這就是畢卡索與布拉克所創的立體派所標榜的創作精神。所以，畢卡索的《費爾南代的肖像》，看起來是由一個個的幾何平面組合而成，所有的細節和立體感都不見了；《三個樂師》更是誇張，由單一色塊的幾何平面，共同組成這三個小丑的臉、身體、四肢、頭髮與鬍子，甚至連桌子都扁扁的貼在畫面上。小丑五顏六色的服裝特徵，以菱形圖案所組成的鮮明構圖，簡單的形體，完全平面式的裂解，塗上各種顏色色塊的表現手法，以及讓人一眼就能看出他所想表達的小丑心中那股苦澀、無奈與悲傷的情緒。而布拉克的《音樂家》則除了經過裂解與重組，依然保留可以提供人們辨識的音樂家的具體形象。

　　雷傑的《兩個持花的女人》是一幅新鮮古怪的畫作，抽象與具象感兼有的表現手法，打破了人們對人物形象的既定印象。雷捷怎能想出這麼別出心裁的構圖和著色方法呢？輪廓大方而清晰的龐大人物，完全沒有立體感，平平整整的緊貼在畫面上。滾過畫布周圍一圈的波浪型藤蔓，

NO.042
Master：畢卡索
Paintings：費爾南代的肖像
創作媒材及尺寸：畫布、油彩 61×42公分
收藏地點：杜塞爾多夫，諾德黑姆・威斯特法倫藝術館。

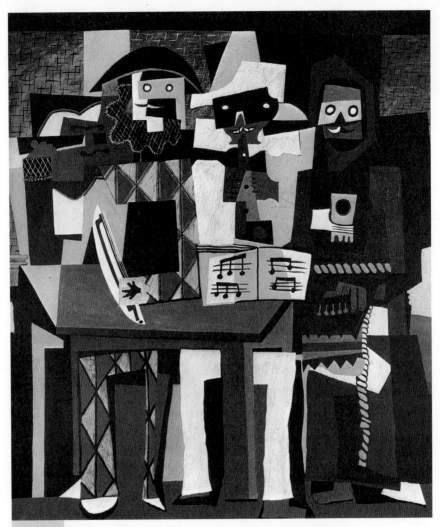

NO.043
Master：畢卡索
Paintings：三個樂師
創作媒材及尺寸：畫布、油彩　203×188公分
收藏地點：美國，費城美術館

NO.044
Master：布拉克
Paintings：音樂家
創作媒材及尺寸：畫布、油彩 221.5×113公分
收藏地點：瑞士，巴塞爾美術館

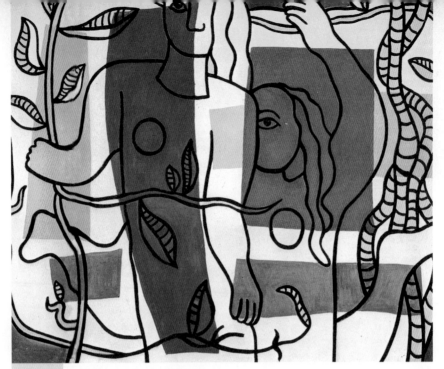

NO.045
Master：雷傑
Paintings：兩個持花的女人
創作媒材及尺寸：畫布、油彩　130×162公分
收藏地點：巴黎，路易絲・萊里畫廊

巧妙地成為精緻的框線，紅、黃、藍、綠四種大小不規則
的色帶分布在白底上；粗獷樸拙的黑線勾勒出兩個抓著花
藤的長髮女人輪廓，以彎彎曲曲的花枝將她們聯繫起來。

　　而馬諦斯的《音樂》中的兩位女子，也像紙娃娃一樣
的被安排在畫面上，她們的臉和身體以及姿勢，都被完完
全全的平面化處理了，雖然上面圖著顏色，但這樣的表現
卻都與真實人物的立體感毫不相干。據說這兩個人物的姿

態，是變換過18次才定稿的。畫面中所用的顏色只有五

種，即：紅色的木板、綠色的桌面和碩大的樹葉、黑色的

背景、黃色和藍色的服裝等。

NO.046
Master：馬諦斯
Paintings：音樂
創作媒材及尺寸：畫布、油彩 115×115公分
收藏地點：布法羅，奧爾布萊特‧諾克斯藝術陳列館

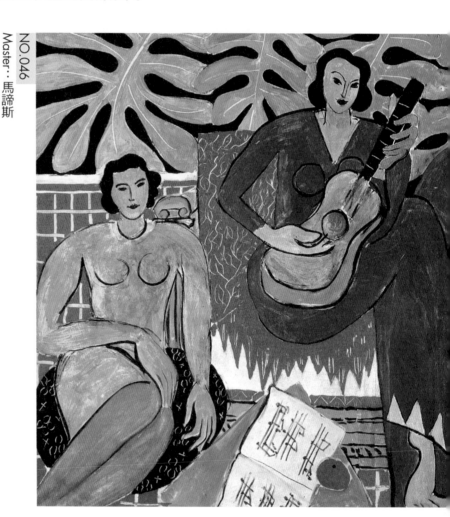

下一次在欣賞肖像畫時，如果畫面中的人物看起來一點都沒有立體感時，你應該不會驚訝了。

畢卡索的小偷畫像

有一天，畢卡索正在家裡的陽台上乘涼，一個小偷悄悄地潛入他的房子裡。當這個小偷偷完東西，正要逃走時，剛好被畢卡索的女管家撞見。這位機靈聰慧的女管家，拿起鉛筆和紙，迅速地把小偷的樣子畫下來，畢竟在世界知名的繪畫大師家裡工作多年，多少也耳濡目染，畫個大概的樣子應該不成問題。

畢卡索本人也是目擊證人之一，他在陽台上一看見小偷，當然就順手把小偷的樣子也畫了下來。

他們到警察局報案時，都交出了自己的「小偷速寫畫」。結果，警察先生看見兩人畫的如此不同，不知該如何是好，乾脆各自按照兩人的小偷畫像，將樣貌有點相像的嫌疑犯都帶來讓他們指認。

結果，依照畢卡索的畫像，竟然有一大批的人被帶到了警察局；而依照女管家的畫像，很快就鎖定真正的小偷。這麼說來，畢卡索的畫像比女管家畫的還不像？是的！那麼畢卡索的畫，遠不如他的女管家囉？話可不能這麼說。女管家畫的是小偷的真實面貌，而畢卡索畫的卻是小偷的藝術樣貌。只能說畢卡索的畫藝術性高，若要靠它發揮實際有用的抓小偷功夫，那就只有考考警察先生的想像力了。

聽見畫裡的話嗎？

嘘！小聲一點，請保持安靜……；哇……啊……我要大聲吶喊出心中的壓力與不滿……。不管是靜悄悄還是大聲叫囂，在這些繪畫中，你是否聽到、看到、感受到畫家所想表達的強烈情緒的聲音？這些聲響以彎曲的線條、強烈或陰冷的顏色，不斷的向我們傳達著畫面裡深沈的騷動情緒。

繪畫也可以跟觀畫的人對話，挪威畫家孟克的《吶喊》是最佳代表作。孟克在說明他的創作思維時這麼說道：「有一天晚上，我沿著一條小路散步，一邊是城市，另一邊是峽灣。當時，我疲憊不堪、病魔纏身。我停下腳步，朝峽灣的另一邊望過去；太陽正緩緩地西落，將雲彩染成漂亮的血紅色。我彷彿聽到一聲吼叫，響遍了整個峽灣，於是我畫下了這幅作品，把雲彩畫得像真正的鮮血，讓色彩的情緒自由的去吼叫。」畫面中天空中的雲彩像滾滾的波浪，呼應著深藍色的海浪，畫面前方的人體像一隻

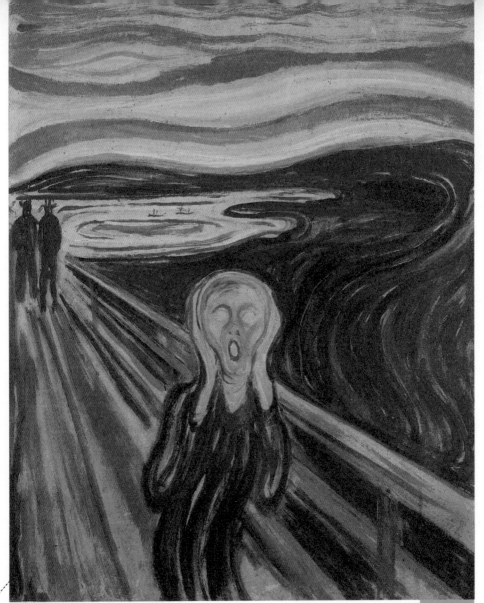

NO.047

Master：孟克
Paintings：吶喊
創作媒材及尺寸：畫布、蛋彩　83.5×66公分
收藏地點：奧斯陸，市立美術館 孟克館

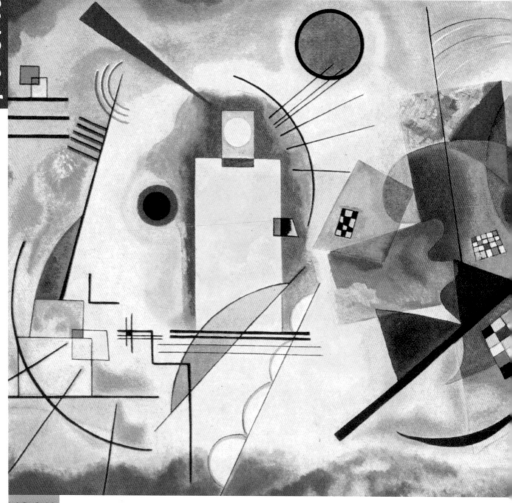

NO.048

Master：康丁斯基

Paintings：構成第六號（洪荒）

創作媒材及尺寸：畫布、油彩　195×300公分

收藏地點：列寧格勒，俄米塔希博物館

蠕動的蟲，兩隻長手緊緊地摀住耳朵，張開著的嘴巴和空洞洞的眼窩，突顯這個人的孤獨與絕望。這幅畫不僅讓我們產生一種視覺上的強烈感受，也連帶產生一種聽覺上的效果；孟克成功地用聲波來席捲、包圍觀畫者，這些聲波彷彿就要從畫中蜂湧而出，吶喊的聲波在空中不停的迴盪著，旋轉不停，並且沿著畫面邊緣劇烈的抖動，直接衝到畫布之外……。這是孟克對聲音最成功的表達方式。

然而，對抽象主義畫家康丁斯基來說，繪畫和音樂是分不開的，就像這幅《構成第六號（洪荒）》，他想要表達的就是：「將好幾個世界撞擊在一起，發出雷鳴般的聲響，並且藉著碰撞，一個新的世界即將誕生。」雖然在這幅畫當中，我們看不見洪荒時期的具體景致，但卻能感覺到渾沌初開的震撼力，以及生命即將形成前宇宙的絢爛景象，甚至還能聽到深具力量的乒乒乓乓的爆發聲。對康丁斯基來說，

音樂是可以被描繪出來的，所以繪畫不僅可以用眼睛來觀賞，更能用耳朵來傾聽他內心的聲音！這是康丁斯基畢生都在努力研究並實踐的信念，他認為音樂和繪畫都是與人類心靈緊緊相繫的藝術，在一幅畫裡，每一條線、每一個顏色，都能產生不同的聲音，而畫家的任務，就是把各種吵雜的聲音，調和成一首和諧的交響曲。

同樣的理念也展現在庫普卡的作品中。庫普卡最喜歡的是爵士樂，爵士樂當中那種簡單、又帶有切分音特點的節奏感，以及銅管樂器所呈現的金屬感和規律的節奏，都充分展現在《樂曲》這幅作品中。這幅畫是機械與音樂配合得最好、最成功的作品之一，畫中的輪子似乎正在高速的轉動著，燦爛光亮的火花從中心點大量地噴射出來，軸、齒輪與齒桿所組成的結構，交織出一種機器運行的聲音，讓漫射的光芒形成一種音樂的節奏感與韻律感，你是否聽見了那種金屬撞擊聲了呢？

用同樣的方式來欣賞畫作，我們就能感受雷諾瓦的《彈鋼琴的少女》，彷彿傳來優雅的鋼琴聲；也能聽見委拉斯蓋茲的《酒徒》裡，傳出的歡樂與喧鬧聲。但和這些作品中的熱鬧氣氛完全不同的則是像魯東的《沉默》、克

NO.049
Master：庫普卡
Paintings：樂曲
創作媒材及尺寸：畫布、油彩　85×93公分
收藏地點：巴黎，現代美術館

諾夫的《禁聲》和佛謝利的《沉默》這樣的作品。在欣賞
這些作品時，我們都會不由自主的閉上嘴巴，靜悄悄的一
點聲音都不敢發出來哪。

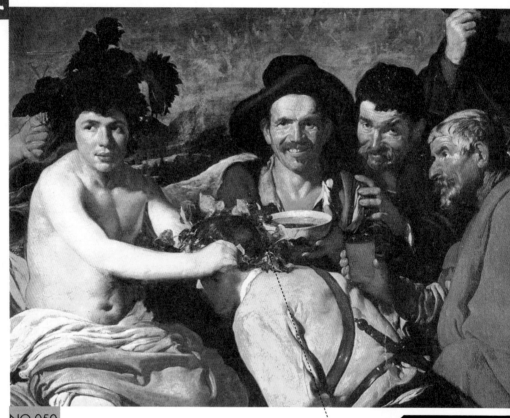

NO.050

Master：委拉斯蓋茲

Paintings：酒徒

創作媒材及尺寸：畫布、油彩 165×225公分

收藏地點：馬德里，普拉多美術館

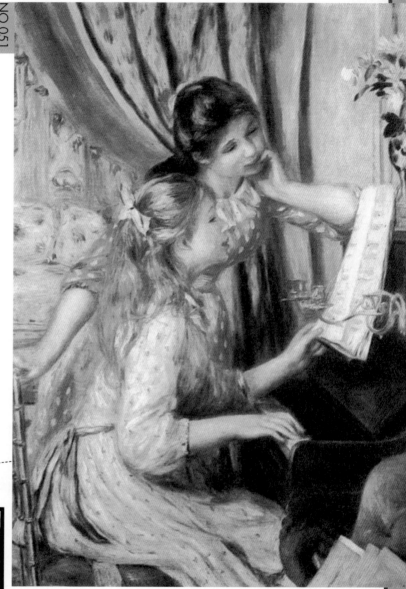

NO.051
Master：雷諾瓦
Paintings：彈鋼琴的少女
創作媒材及尺寸：畫布、油彩　118×89公分
收藏地點：巴黎，私人收藏

NO.052

Master：魯東

Paintings：沉默

創作媒材及尺寸：畫布、油彩　54×54公分

收藏地點：紐約，現代藝術博物館

NO.053
Master：克諾夫
Paintings：禁聲
創作媒材及尺寸：不詳
收藏地點：不詳

NO.054
Master：佛謝利
Paintings：沉默
創作媒材及尺寸：畫布、油彩
63.5×51.5公分
收藏地點：蘇黎世，藝術陳列室

康丁斯基（Wassily Kandinsky 1866-1944）

　　康丁斯基是俄國畫家，也是抽象畫的創始者之一。他的創作從野獸派出發，從梵谷、塞尚、高更和馬諦斯等人吸收藝術知識，但之後就意識到要達到藝術的成熟境界，必須要自闢蹊徑。1909年他擔任「新藝術家協會」的主席，致力於推展各種不同的畫風。然而由於與會員間的歧異逐漸增加，導致與馬克在1911年12月分手，其後各自以「藍騎士」為名，組織當代藝術的兩項重要展覽。從此康丁斯基的畫風日益抽象，並且加入濃厚的音樂元素，從而走出自己獨特而深刻的創見。

想像力無限

　　想像力與創造力是藝術家最豐富的資產，或許我們會以為，只有現代人才會想像出許多科幻場景，像外太空、機器人、ET、鬼怪……等等。其實，早在十五、十六世紀，就有許多畫家已經運用豐富的想像力，為我們留下許多精彩的作品。其中波希的《樂園》是最經典的代表作。

　　波希具有非凡的想像力和幻想式的創造才華，《樂園》這幅大型的三聯畫尤其發揮到極致。這幅作品是奇幻想像和情感探索的最佳範例，在畫面中我們可以看到溫柔的裸女圍繞在荒唐、惡魔般的機器旁邊；可愛的小動物和可怕的野獸交雜在一起；美麗的幽靜角落與遭到破壞的景色互相連接；怪異的房子和宛如內臟的洞穴；神、精靈與獸、各種奇怪的人類與妖怪，共處在一個虛幻的空間中。如果我們不知道波希是在十六世紀初期就畫了這幅畫，可能還會以為這是現代人創造的納尼亞傳奇中的場景，或是哪一部科幻電影的佈景之一。

當然也會有人真正去考證波希的創作動機，有人說因為他信奉當時歐洲流行的神秘異端——「亞當主義教派」。這個教派鼓動信徒去追求放蕩的享樂和肉體的情慾，這幅畫描繪的可能就是亞當主義教派的一次狂歡；但也有人說，三聯畫的中間部分，描繪裸體男女被一大群動物所包圍，暗示著人類受自己的惡習所支配，無法脫身；左側的畫板上，出現的是罪惡的根源——夏娃的出世，造物主就站在亞當與夏娃之間；右側的畫板上，則描繪被各種可怕形體的惡魔，充斥地獄的情景，在這個悲慘的場景裡，惡獸折磨著接受懲罰的男人與女人，將他們分解、吞噬。但無論看法如何不同，這幅畫都充滿著波希豐富的想像力與創造力。

NO.055
Master：波希
Paintings：樂園
創作媒材及尺寸：油彩、畫板
中間200×195公分 兩側220×97公分
收藏地點：馬德里，普拉多美術館
（見下頁）

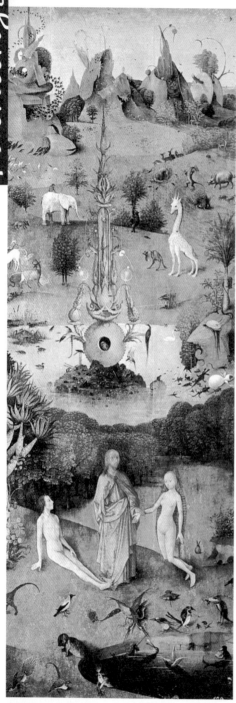
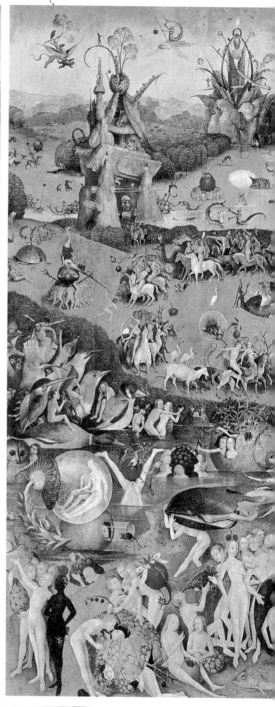

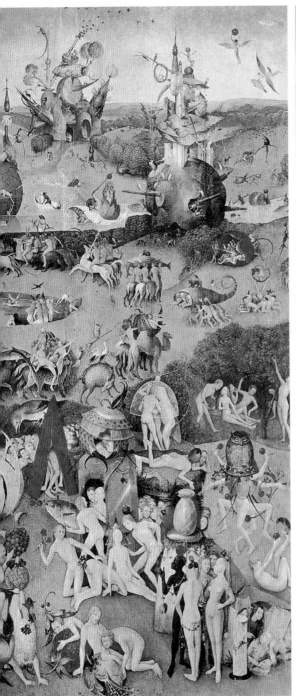
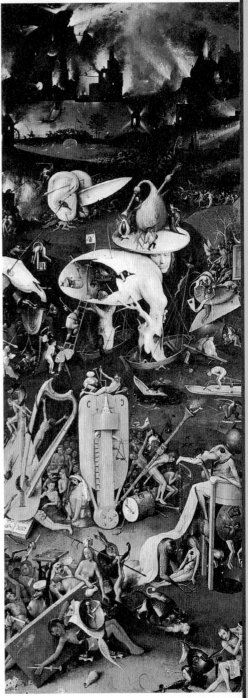

　　和波希的畫作完全不同的是波提且利的《春》，這是
文藝復興時代，第一幅以異教神話為題材的作品。在波提
且利的時代中，藝術家們關心的人物都是以男性為主，而
此畫是最早以宏偉的氣勢讚頌女性的美與優雅的畫作。畫
面中的女神個個優雅輕盈、風姿綽約，中央的主角是維納
斯，站在正中央維納斯上方的是蒙住眼睛的丘比特，這裡
的維納斯不僅代表了愛的女神，而且也代表大自然中擁有
一切的繁衍力量，她和右側正在灑玫瑰花的花神顯然都懷
孕了。右側的西風之神正捉住山林女神克洛麗絲，向她吹
氣，西風之神憂鬱的藍色面容，與克洛麗絲帶著驚奇的臉
龐形成對比；左邊的墨丘利正要轉身，似乎說明了季節正
要轉入夏天，維納斯心不在焉地舉起右手，為一旁的美惠
三女神祝福。整幅作品充滿了愛的綺想，包括畫面中許多
的奇花異草、結實纍纍的水果，都是後人探討當時人們生
活的重要參考。

　　布勒哲爾的《大魚吃小魚》也是一幅充滿想像力的
作品，這條大魚究竟吃掉了多少小魚？而小魚又吃了多少
條更小的魚？而魚又被人們所捕捉、宰殺，成為人們盤中

的食物，這一連串的食物鏈看起來多麼殘酷。然而布勒哲爾卻仍在畫面中暗藏他超越現實的想像力，天空中飛翔的魚、似人似獸的奇怪動物、神秘的小島，處處充滿玄機。

　　魔鬼究竟長什麼樣子？歷代的畫家們都曾經假想過，但都不如墨西哥畫家塔馬尤的《魔鬼肖像》來得傳神。大霧瀰漫中，魔鬼若隱若現，他頭上的尖角和炯炯的眼神，都讓人有緊張恐怖的感覺，魔鬼高舉著雙手、仰著臉大聲吼叫，吼叫聲彷彿隨著魔鬼胸口的太陽光芒穿出畫面，尤其這幅畫當中到處是斑駁閃爍的白色光斑，顯得非常神秘，而你心目中的魔鬼又是長什麼樣子呢？

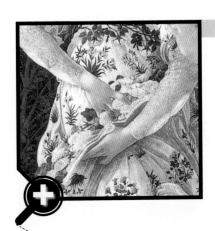

NO.056
Master：波提且利
Paintings：春
創作媒材及尺寸：畫板、蛋彩
203×314公分
收藏地點：佛羅倫斯，烏菲茲美術館
（見下頁）

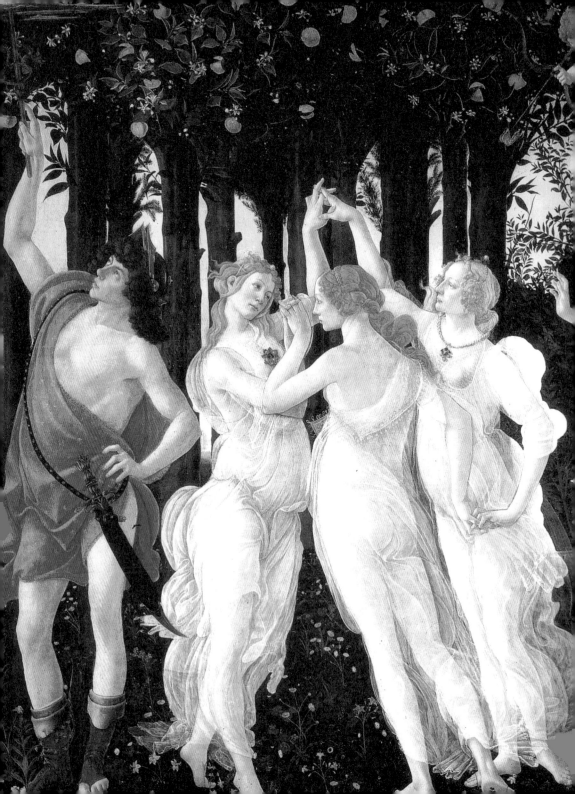

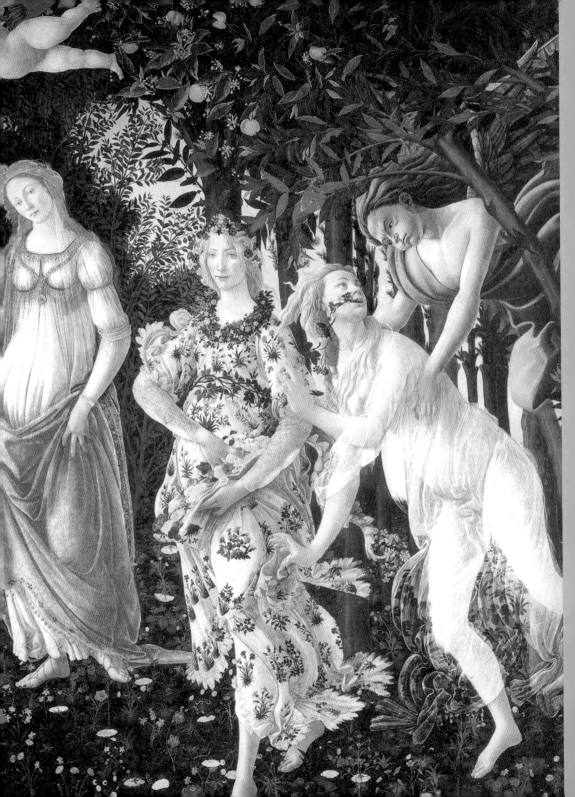

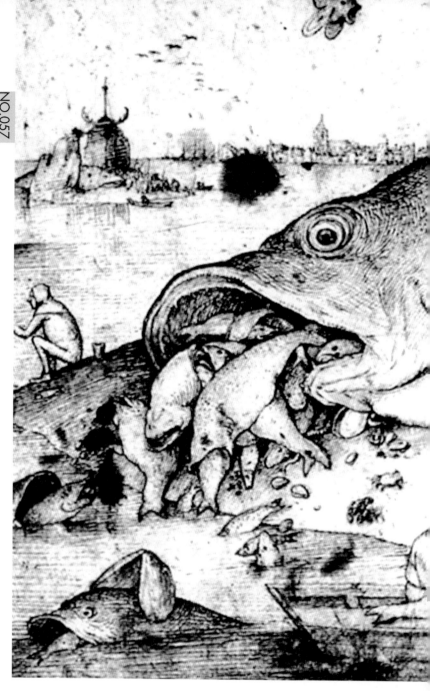

101 Paintings

NO.057
Master：布勒哲爾
Paintings：大魚吃小魚
創作媒材：鵝毛筆畫
收藏地點：維也納，阿爾貝提那學院

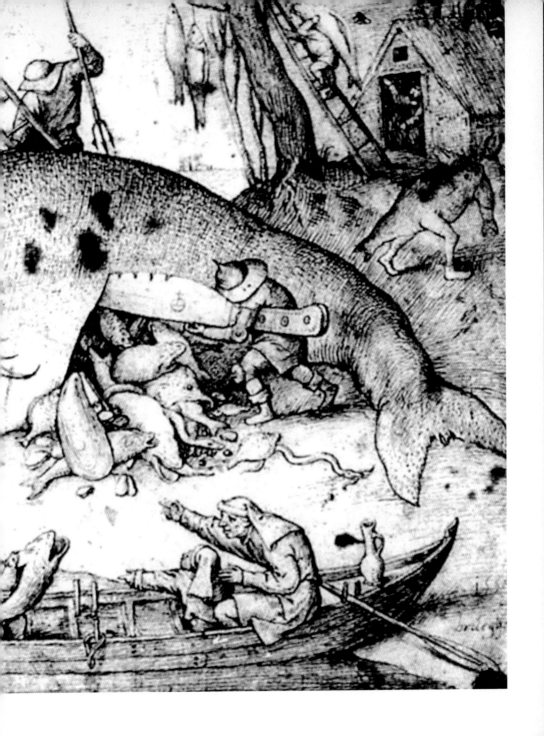

NO.058
Master：
塔馬尤
Paintings：
魔鬼的肖像
創作媒材及尺寸：
畫布、油彩　140×115公分
收藏地點：
墨西哥，私人收藏

維納斯的誕生

維納斯是愛與美的女神，她是怎麼誕生的呢？在希臘神話中，宙斯的父親克洛諾斯因為爭奪王位，而將自己的父親烏拉諾斯肢解後，投入大海，血液在浪花中翻騰，維納斯就從海浪的泡沫中誕生。

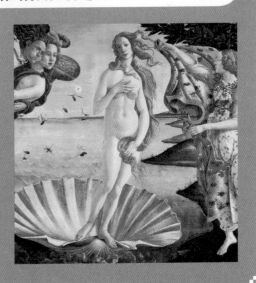

看見時間在動嗎？

　　「時間」是最難描繪的元素，因為它是流動的，滴答滴答、分分秒秒的流逝，絲毫沒有停留的可能。因此，畫家們能夠捕捉到的，大都是時間停住的一剎那，就像照相一般，留住瞬間的印象。在攝影機還沒有發明之前，如何能在有限的畫布上，將流動的時間表現出來，的確很不容易。但天才就是天才，在近現代的藝術家當中還是有許多人，大膽挑戰了這個艱難的任務。

　　挪威畫家孟克，不斷挑戰激烈的色彩和扭曲的線條的可能性，在他所畫的《吶喊》與《橋上的少女》這二幅畫中，都可以清楚的感覺時間的腳步，行色匆匆、滾滾流動著。《橋上的少女》和《吶喊》中激烈的情緒不同，三個身著白、紅、綠衣服，站在橋上憑欄低頭望著靜靜流淌河水的少女，她們腳下的河流，像是無底深淵，正在慢慢的流動著，周圍的氣氛也產生一絲令人不安的沈重感；雖然這幅畫乍看之下用色大膽、明朗而輕鬆，但實際上卻深

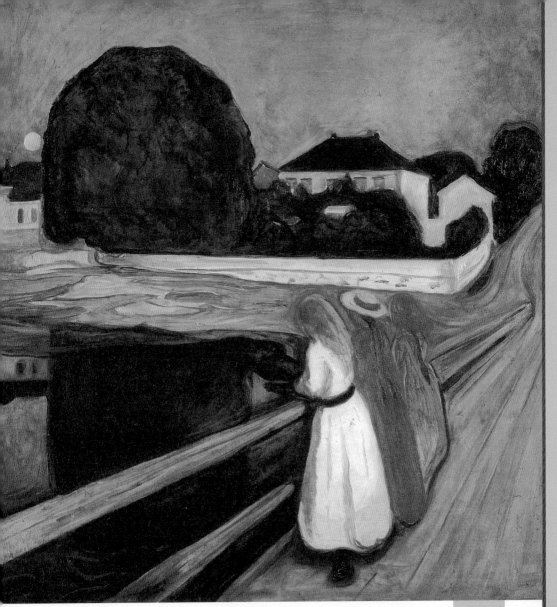

NO.059
Master：孟克
Paintings：橋上的少女
創作媒材及尺寸：畫布、油彩 136×126公分
收藏地點：奧斯陸，國家畫廊

NO.060
Master：杜象
Paintings：下樓梯的裸女第二號
創作媒材及尺寸：畫布、油彩　146×89公分
收藏地點：美國，費城美術館

藏著嚴肅而沉重的主題。橋樑從直角一隅，勁道猛烈地如飛箭般貫穿畫面，好像時間如箭一般正在飛逝中，水面如鏡子般映照出背景上，被籬笆和樹木半掩著的白色房屋，和旁邊一棵棵枝葉繁茂的樹木。水中的倒影，在緩緩流動的河水中，無聲的訴說著既陰暗又神秘的故事，不知不覺中靜靜的被河水吞沒，和橋面上飛快流逝的時間，形成了相當大的反差與對比。有關生命的主題始終是孟克最喜愛的題材，他以清楚的構圖、透視法和顏色的搭配來建構畫面，在型態上和色彩上，展現了令人驚歎的綜合能力。

　　杜象的《下樓梯的裸女第二號》也是描寫時間腳步的經典之作。女人一步一步走下樓梯，每個步伐都在身後留下一個清楚的印記，規律又整齊。在整幅畫面中我們彷彿也隨著她的步伐走下樓梯，流逝的時間就停留在每一個腳跟的後方，未來的時間等待著另一個步伐重重的踩踏，前面與後面都是時間的印記，就像人生，過去的美好印象留在時間的記憶之門裡，未來的種種驚奇與目標，等待著人們自己去發現、去經歷。杜象的《下樓梯的裸女第二號》，整幅作品都充滿著令人深思的哲理。

　　看著培根的這幅《騎自行車的喬治‧戴爾》，我們好像跟著喬治，一邊騎著自行車，一邊東張西望的瞧著周遭發生的有趣事情。扭曲的車輪是前一秒鐘自行車留下來的印象，模糊不清的臉，是喬治不專心騎車東張西望的痕跡。培根雖然不像孟克或杜象那樣，直接用線條來描寫時間的腳步，但他用的手法，更清楚的訴說時間流動的速度是何其之快，快到連清清楚楚掌握的機會都沒有。因此，他以更激烈的繪畫技巧，讓人們感受時間的存在，你是否也能清楚的感受，他內心對光陰流轉的的焦慮與無奈的心情。

　　《馬戲團》是秀拉晚期的作品，在作品中充分展現他臻於完美的物體造型與色彩運用。構圖以小丑的右手為畫面的支點，在這種不穩定的平衡中，藝術家還加上一種旋

NO.061
Master：培根
Paintings：騎自行車的喬治‧戴爾
創作媒材及尺寸：畫布、油彩
198×147.5公分
收藏地點：巴塞爾，貝葉勒畫廊

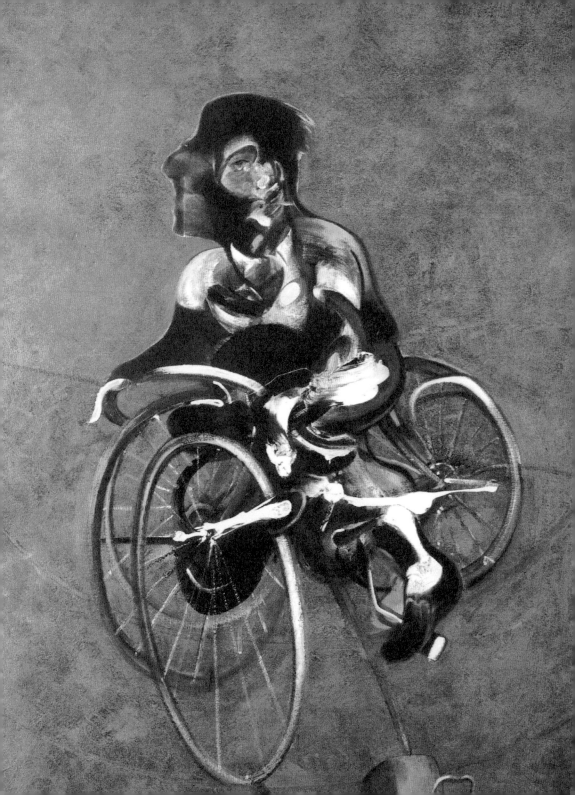

NO.062
Master：秀拉
Paintings：馬戲團
創作媒材及尺寸：畫布、油彩
186×151公分
收藏地點：巴黎，奧賽美術館

轉的火焰，用線條和色點來強調光陰的轉動。雜技演員、舞蹈者和女騎士在不間斷的歡樂表演中形成一道動態弧線，創造出行進中的動態感，這種動態感正好用來描述時間的流動過程，與後方觀眾席的喧鬧與歡笑聲形成情緒的對比。

　　比起前面提到的畫家，高更就像一位哲學家，他的畫作中種有那麼一絲對時光的緬懷、對人生的疑惑、對生命不理解、不認同的情緒。《我們從何處來？我們是什麼？我們往何處去？》記錄著一個在高更有生之年裡，不斷逼問著剛強而敏感的自己，內心的聲音。終於，在1892年，他不惜拋下妻小，決心徹底反叛看似安詳和諧，實際上卻非常殘酷無情的歐洲文明，隻身前往野蠻的大溪地部落，

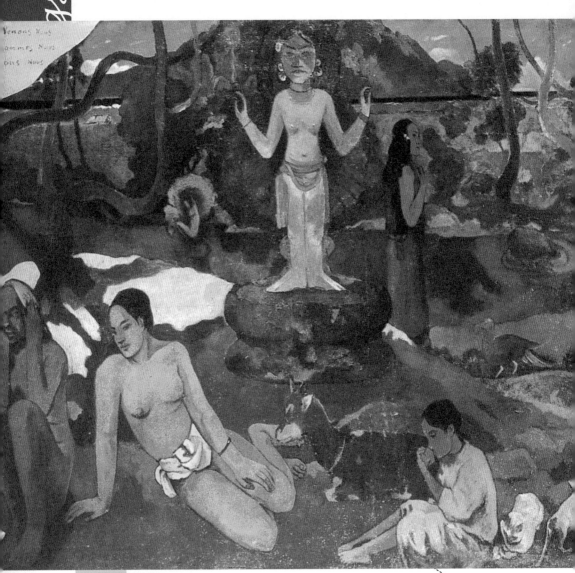

NO.063
Master：高更
Paintings：我們從何處來？我們是什麼？我們往何處去？
創作媒材及尺寸：畫布、油彩 96×130 公分
收藏地點：美國，波士頓美術館，私人收藏

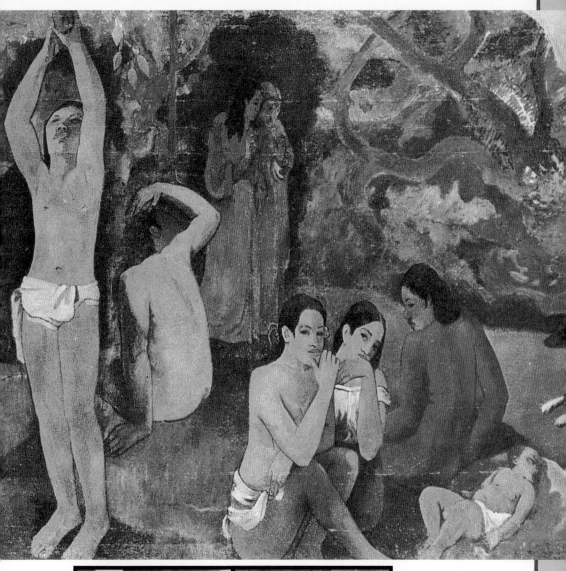

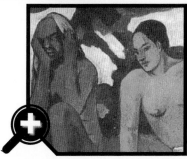

NO.064

Master：高更

Paintings：時光不再

創作媒材及尺寸：畫布、油彩　50×116 公分

收藏地點：倫敦，柯特爾德協會

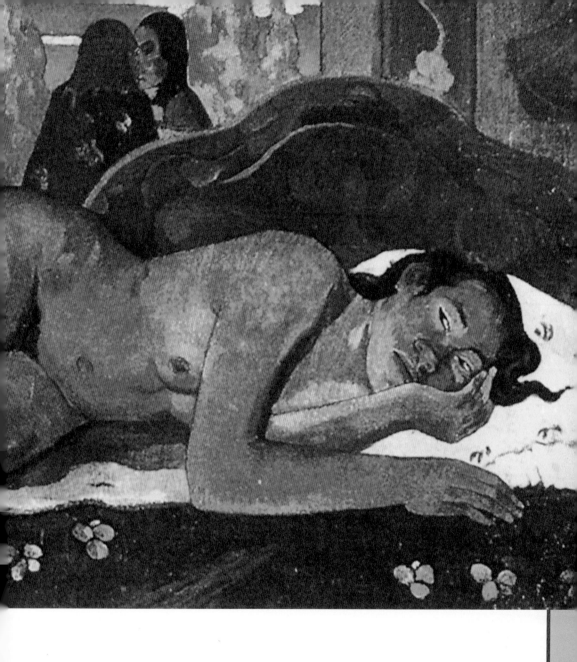

滿懷希望地相信能在那裡求得問題的答案——渾沌的人類生命本質。

　　他以藝術家和普通人的身分持續思考著人生，創作出一幅幅用生命刻劃的傑作。放逐自己的高更，想要探求的不僅是當地自然景觀或原始部落人們的內心世界。透過作畫時的互動與反思，他將文明人內心的迷惘、憂傷和焦慮，甚至那些陰暗的缺陷，具體地表達出來。

　　高更到底找到了什麼答案呢？他期待人們跳脫語言和文字，直接從畫面去感受，因此在這幅畫刻意的三段式構圖中，從右而左安排了三個主角，嬰兒、採果的年輕人，以及老婦人，輪流向我們訴說出生、過活和死亡的祕密。這是人類一生必然經歷的過程，也是高更對自己內在省思的總結，和他一生並未虛度的證明。

　　而《時光不再》就像他內心深處的疑惑，當人們無所事事的享受著光陰在身旁流轉的腳步時，你可以理會它，也可以不理會它，但當它的腳步無聲無息的跨過你的身軀時，時光永遠不會回頭再一次的眷顧、回頭望你，無論你深處於汲汲營營的文明歐洲社會，還是蠻荒的大溪地原始部落中，時間是最公平的遊戲，不容任何人來討價還價。

表現主義 Expressionism

　　表現主義可追溯到1880年代，肇始於法國，同時也在其他國家展開。1911年「表現主義」首次被慎重使用於柏林分離派第22次的展覽中。表現主義是從印象派演變發展而來，卻反對印象派忠實描繪現實的作法。他們的繪畫作品具有狂野的景觀，將心情以抽象、詩化的手法描繪，形式被簡化，顏色被強烈凸顯成綠和黃的基礎色調。表現主義同時繼承了中古以來德國藝術中重個性、重感情色彩，及重主觀表現的特點。在造形上追求強烈的對比、扭曲和變化的美感。不再把重現自然視為藝術的首要目標，因而擺脫了文藝復興以來歐洲藝術的傳統。

　　直接對表現主義產生影響的是挪威畫家孟克，他探索激烈色彩和扭曲線條的可能性，以表達焦慮、恐懼、愛及恨等心靈狀態。被稱為表現主義先驅的還有法國畫家烏拉曼克、盧奧、柯克西卡等。他們都是從寫實主義、印象派和後印象派的影響走向表現主義的畫家。

生活記錄

　　在人類還沒有發明照相機之前，人們的生活面貌和生活情形，都要依賴畫家用他們精湛的繪畫技巧和敏銳的觀察力，才能一筆一筆詳實的記錄下來。因此，要瞭解當時人們的生活風俗、時尚流行、思想脈絡、藝術觀點……等等，都必須從畫面中去推敲。

　　生於尼德蘭地區的布勒哲爾，最喜愛以諺語故事、民眾生活、聖經故事為題材創作，尤其對平民日常生活栩栩如生的描繪，更是後人研究當代文化的重要資料。《兒童遊戲》中將這麼多的兒童集合在一幅畫上，是布勒哲爾的魄力和巧思。他的大型畫作如同一本書般適合仔仔細細的「閱讀」，往往在尺幅之間就能展現一個完整的世界，這幅《兒童遊戲》就是其中的代表作。乍見之下觀賞者會被一群紛鬧活潑的孩子弄得眼花撩亂，但仔細分辨卻會看見這些各年齡層都有的兒童正全心全力的投入遊戲中，有抽陀螺的、滾鐵環的、騎馬打仗的……，凡能想到的兒童遊

戲在這幅作品中都不難發現，因此有人嘖嘖稱奇，讚揚這幅畫是一本「兒童遊戲的百科全書」。布勒哲爾細膩入微的刻劃功力，確實還原了十六世紀一個活躍小鎮的風貌。

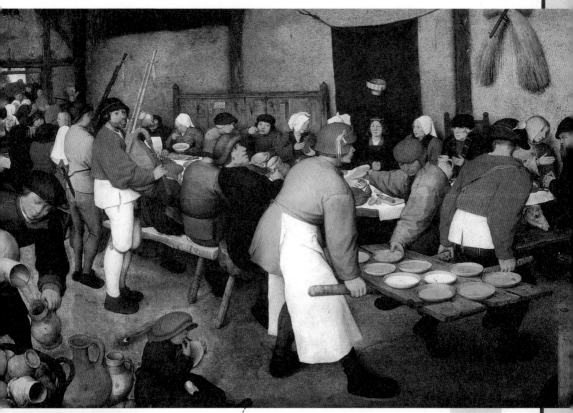

NO.065
Master：布勒哲爾
Paintings：農民婚禮
創作媒材及尺寸：木板、油彩 114×163公分
收藏地點：維也納，藝術史博物館

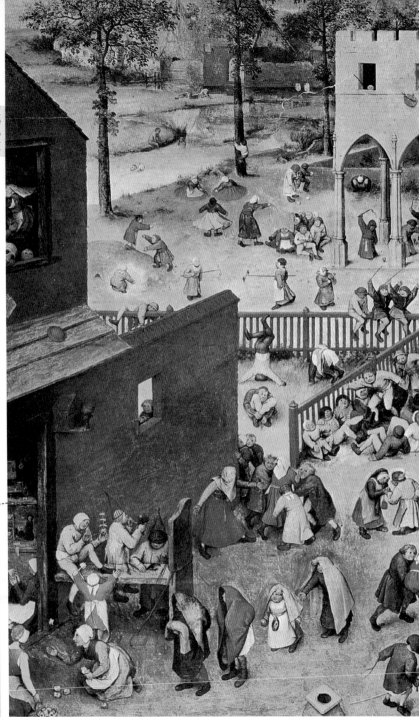

101 Paintings

NO.066

Master：布勒哲爾

Paintings：兒童遊戲

創作媒材及尺寸：木板、油彩　118×161公分

收藏地點：維也納，藝術史博物館

用不同的觀點和你一起欣賞世界名畫

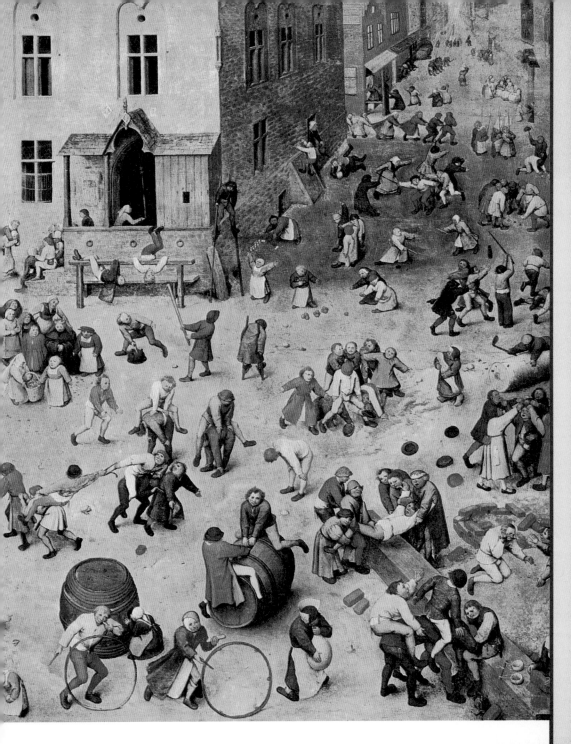

　　和《兒童遊戲》有異曲同工之妙的是《農民婚禮》，描寫的是十六世紀歐洲鄉間生活的一個迷人片段。新娘無疑是坐在綠色掛毯下，戴紅色頭飾的長髮女人，但她的新郎是誰呢？這個問題向來令人匪夷所思，有人懷疑是坐在桌角，幫忙分發餐碟的紅帽年輕人，但又有人反駁說他跟新娘長相相似，應該是她的親戚才對。還有另一種說法是，坐在新娘左手邊一對城市人打扮的夫婦，容貌穿著跟其他人差異頗大，顯然是來自外地，有可能是新郎的雙親，而新郎應該是坐在新娘對面，那位手持酒瓶、身體往後仰，長相與他們相似的高鼻子男性。最有趣的描繪就是躲在大帽子底下的饞嘴兒童、桌邊正與人交頭接耳的側臉僧人、畫面左邊專注倒酒的年輕男子、表情茫然等待吹奏時機的風笛手，全在瞬間被捕捉入筆，這幅畫因而顯得更加真實而饒富興味。

　　和布勒哲爾同樣能夠以畫來記錄當代生活的就是十九世紀的狄嘉，《紐奧爾良棉花市場》創作於普法戰爭時期，當時法國陷入一片混亂中，為了逃難，狄嘉和親戚一起去探望了移居到美國路易斯安那州的親戚，並且暫時做起了當時最賺錢的棉花生意。狄嘉將他們的職業、社

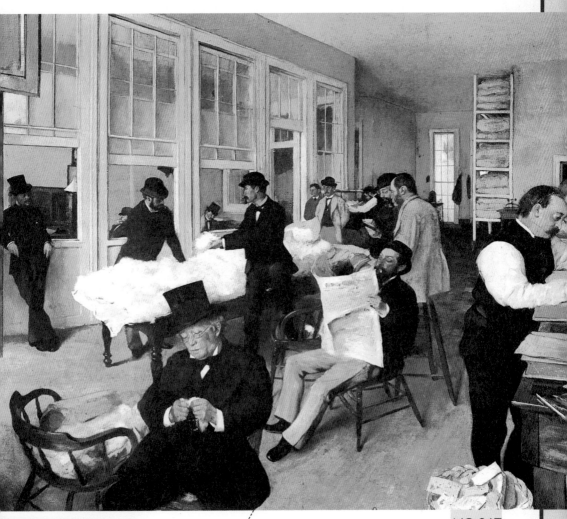

NO.067
Master：狄嘉
Paintings：紐奧爾良棉花市場
創作媒材及尺寸：畫布、油彩　73×92公分
收藏地點：波市，美術博物館

會地位、階級，以各種不同的姿勢和表情呈現給我們看。坐在最前面的老人是他的舅舅，低著頭正在看帳簿的是出納，坐在高腳板凳上正在談生意的是他的哥哥，看報紙的和倚著窗邊站立的也是狄嘉的哥哥們，有人很閑，有人很忙，藉著這幅作品我們看見了當時美國的棉花生意的交易情形。但是迪加最會畫的倒不是這種類型的作品，狄嘉最會畫芭蕾舞女孩，正在排練中的、正在休息的、表演當中的，每一幅都非常精采。從他的芭蕾舞女孩身上，我們看見了當時巴黎社會對舞蹈藝術的喜愛與重視，同時了解到為什麼法國人會將芭蕾舞當成法國藝術的代表之一。《在台上彩排芭蕾舞》可以看到舞者們正在努力排練著，布景似乎尚未準備妥當，揮舞著手臂的指導者神情專注，畫面前方突出的琴把，顯示樂隊也沒閑著，配合舞台前方的燈光，讓整幅作品份外柔美。

　　當然除了記錄生活點滴之外，畫家們在創作時，有時候也會刻意的將一些重要的發明，或者是有趣的社會現象記錄下來。比如林布蘭的這幅《杜爾普博士的解剖學課》以及拉突爾的《算命者》。

　　《杜爾普博士的解剖學課》這幅畫，是荷蘭繪畫藝術

「群像畫」中的重要里程碑。當時一些團體常常會請藝術家為全體成員畫像，但畫面通常都是大家排成一列，或呈現過度對稱排列的做作的團體肖像，林布蘭則使這幅群像畫發生決定性的變化，使其成為一個有情節的舞台場景，

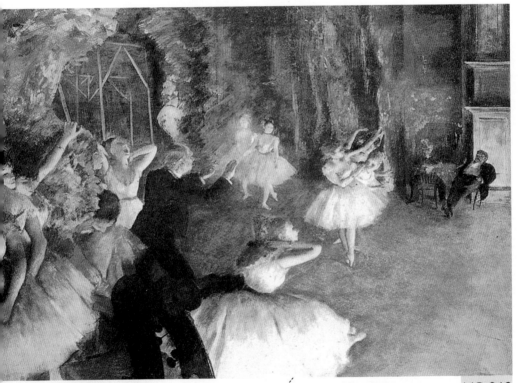

NO.068
Master：狄嘉
Paintings：在台上彩排芭蕾舞
創作媒材及尺寸：畫布、油彩　68×103公分
收藏地點：格拉斯哥畫廊藝術館

讓每位人物都是舞台上的演員。在畫面中林布蘭安排了八個人物，各自具有獨特的位置和引導功能。有的人注視著教授的講解，有人似乎分了心，還有人物的眼神迎上觀畫者的目光，表情都不一樣，全畫從背景以至觀賞者之間，呈現了一種具有層次的浮雕感。除了構圖新穎之外，這幅作品的光線運用也很引人注意。在一片暗影中，人物明亮的臉部顯得特別突出，尤其白色皺摺領更加反襯出人物臉上細膩的表情變化。

不過拉突爾的這幅《算命者》就涉及到嚴重的道德問題了。畫中上站著幾個人物，這些人靠手臂、手掌和眼神連

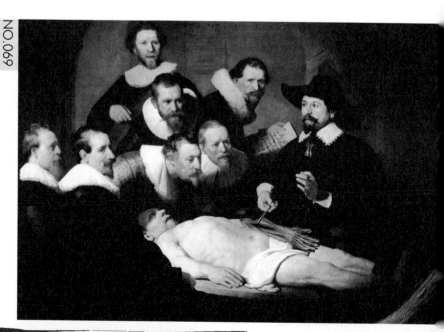

NO.069
Master：林布蘭
Paintings：杜爾普博士的解剖學課
創作媒材及尺寸：畫布、油彩 169.5×216.5公分
收藏地點：海牙，莫瑞修斯博物館

NO.070
Master：福格
Paintings：文當的法院
創作媒材：纖細畫
收藏地點：慕尼黑，巴伐利亞國立圖書館

成一個完美的整體感。那個年輕人（從華麗的服裝來看，很可能是一位貴族），正把注意力全部集中在那個面容枯槁的老吉普賽算命人身上，仔細的聆聽著這位老吉普塞人為他論命說理。愚蠢至極的有錢年輕人，被老吉普賽人的詭計給迷惑了，一點也沒有察覺她那幾個年輕的同謀，趁虛而入正在進行的壞把戲。站在他左邊的女孩正在割他的金鍊條；另一個女孩在偷他的錢包，準備轉手給第三人（那第三人在陰影裡伸出手來，正準備接過錢包）呢。

NO.071
Master：拉突爾
Paintings：算命者
創作媒材及尺寸：畫布、油彩
102×123公分
收藏地點：紐約，大都會博物館

　　所以，當我們在欣賞一幅創作時，除了欣賞畫面的藝術美感、討論繪畫技巧與畫家的生平、流派之外，其實畫面上呈現的是更多的生活記錄與時代觀點，值得我們用不一樣的角度去仔細欣賞。

關於拉突爾

　　在藝術史的長河中，拉突爾是一位非常神祕的畫家。他在世期間可謂名利雙收，但在死後卻默默無聞。拉突爾生活在戰亂的年代，故鄉飽受戰爭摧殘，因此生平鮮為人知。他的作品含蓄、靜謐，無論是探討生死或是宗教畫的主題，都帶著一股神祕感。然而在那個世紀中葉，巴黎的藝術鑑賞品味發生了變化。凡爾賽式的宮廷風格開始吃香，拉突爾生動的古典含蓄風格不再時髦，因而逐漸被人們所遺忘。

為歷史作見證

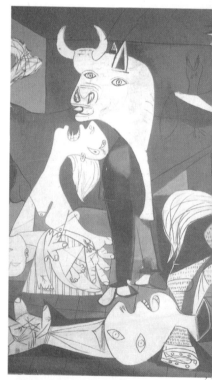

　　一位藝術家同時也可以是一個時代的見證者，畢卡索以《格爾尼卡》具體表明了自己反抗暴政、追求和平的心聲。因此，《格爾尼卡》這幅作品也被世人稱為：「抗議地球上所有戰爭的永恆紀念碑」。

　　這是一幅很特別的作品，原本它是畢卡索為了1939年在巴黎舉辦的「進步與和平」萬國博覽會西班牙館展覽所繪的一幅大型作品，卻因為畫的主題與畫的名稱，宣示了反政府的鮮明立場，因而遭到被西班牙政府流放的命運。這幅畫讓畢卡索終身住在法國，無法回到自己的祖國，成為他一生中最在意也最遺憾的事情。《格爾尼卡》是一幅譴責

和抗議西班牙政府，轟炸巴斯庫地區一座名為格爾尼卡古城的作品，畫中的「牛」代表殘暴，「馬」代表人民，而那些「白色的閃光」則代表武器，吶喊求援的雙手代表絕望，畫中充斥著哭泣的母親、四肢分離的士兵與折斷的刀

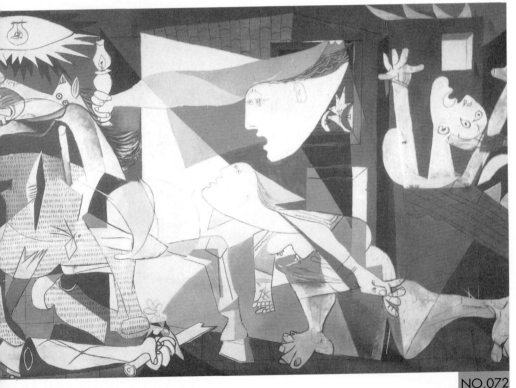

NO.072
Master：畢卡索
Paintings：格爾尼卡
創作媒材及尺寸：畫布、油彩　351×782公分
收藏地點：馬德里，普拉多美術館

子。整幅畫所使用的色彩很少，幾乎是單一的深灰色與白色的對比，缺乏色彩的形體，更讓這幅畫顯得狂暴而觸目心驚，它既象徵著死亡、戰爭的愚昧，也為大時代的悲劇作了最佳的見證。

有人曾經問畢卡索為什麼要用這些象徵物來創作？畢卡索回答說：「我不是超現實主義畫家，我沒有脫離現實而活，因此不會用更有文學味道，或者更有詩意的弓和箭來表現戰爭，美感固然重要，但是要表現戰爭，我就一定會使用衝鋒槍和炸彈。」

畢卡索只用了幾個星期就完成了這幅作品，很快的該畫的意義就超出了「抗議」的範疇，而成了政治鬥爭中的文化示

NO.073
Master：德拉克洛瓦
Paintings：自由領導人民
創作媒材及尺寸：畫布、油彩 260×325公分
收藏地點：巴黎，羅浮宮

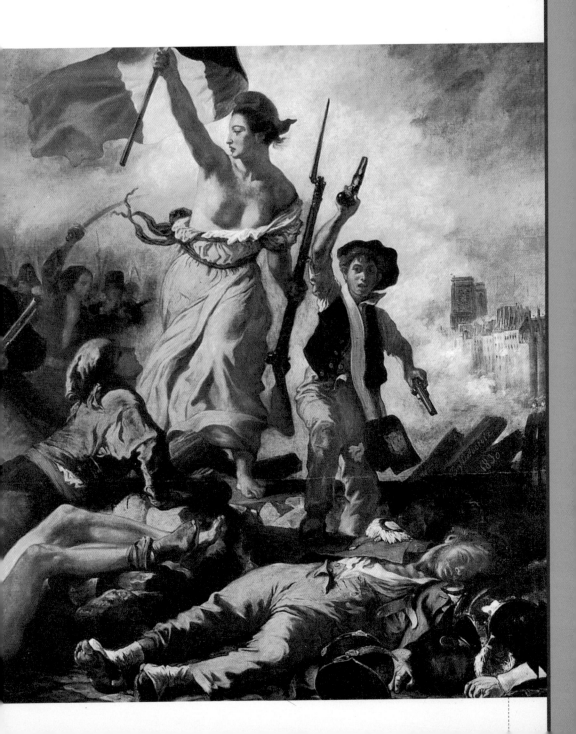

威。他説：「我用繪畫來進行革命者的抗爭活動……我不僅用我的藝術，也用我全部的身心靈來進行戰鬥……。」有趣的是，《格爾尼卡》也是世上兩幅用防彈玻璃覆蓋、保護的作品之一（另一幅為《蒙娜麗莎的微笑》），它被寄放並陳列在紐約的現代美術館當中長達42年。畢卡索曾經表示：「除非西班牙已經變成一個真正自由、民主的國家，否則《格爾尼卡》絕對不會回到祖國去。」因此，直到1981年，它才在全西班牙人民的殷切企盼，與大批警力的戒護之下，回到馬德里的普拉多美術館分館永久陳列，而這幅作品也成為西班牙最大的文化與藝術資產，它不僅見證了二十世紀西班牙歷史中的重要時刻，更彰顯了藝術家追求和平、反對暴政的炙熱心聲。

時間再往前推，1830年7月，巴黎發生了反對國王查理十世的戰爭，當時不論是貴族或是平民都加入這場戰役，德拉克洛瓦對此也熱血沸騰，他畫下了這幅《自由領導人民》來顯示他參與國家政治事件的決心。這幅畫是繼哥雅之後，第一幅關於歐洲近代政治現象的紀錄，然而除了記錄歷史之外，它的藝術價值更在於構圖的嚴謹，畫中人物圍繞著自由女神排列，佈局呈現三角形的結構，自由

女神握著旗竿的拳頭是畫作的頂點。站在自由女神右側的那位戴著高帽、手拿長槍的青年知識份子，就是德拉克洛瓦自己。整幅畫用色鮮豔，加上強烈的明暗對比，讓匍伏在自由女神腳下，仰臉受傷的年輕人更顯得生動，這些因素使整幅畫作呈現出強烈的激情與真實感，傳達出發人深省的訊息，是近代政治畫的代表作之一。

　　而《梅杜薩之筏》則記錄了一次不幸的船難事件。梅杜薩是一艘軍艦，在1816年的航行途中觸礁沈沒。當時船上的救生艇只能容納二百多人，上不了船的一百多個士兵與船員，緊急建造了一座大木筏應急，在汪洋中漂流了十二天之後，木筏上只剩下十五個垂死的人。為了與天空的光亮背景形成較強的對比，也突顯出了他處理這幅作品時的激情，傑利訶挑選了一個黑人，站在眾人之上，成為

NO.074
Master：傑利訶
Paintings：梅杜薩之筏
創作媒材及尺寸：畫布、油彩
491×716公分
收藏地點：巴黎，羅浮宮
（見下頁）

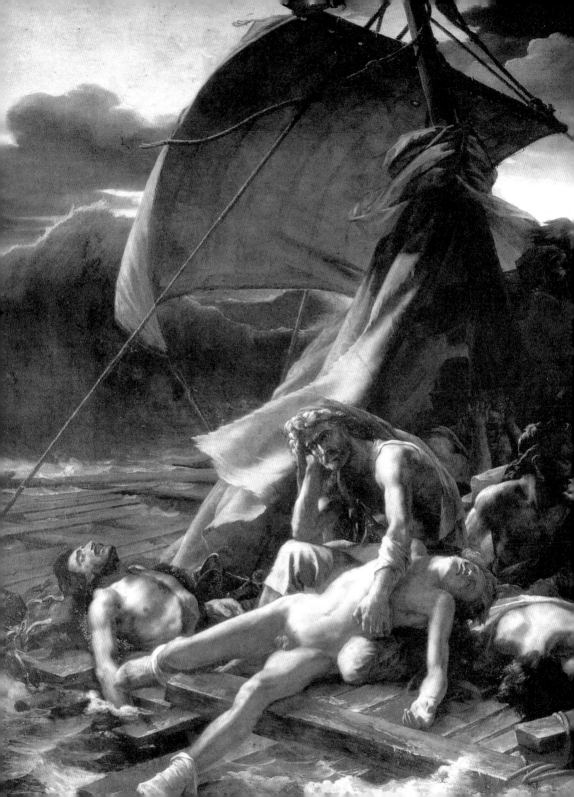

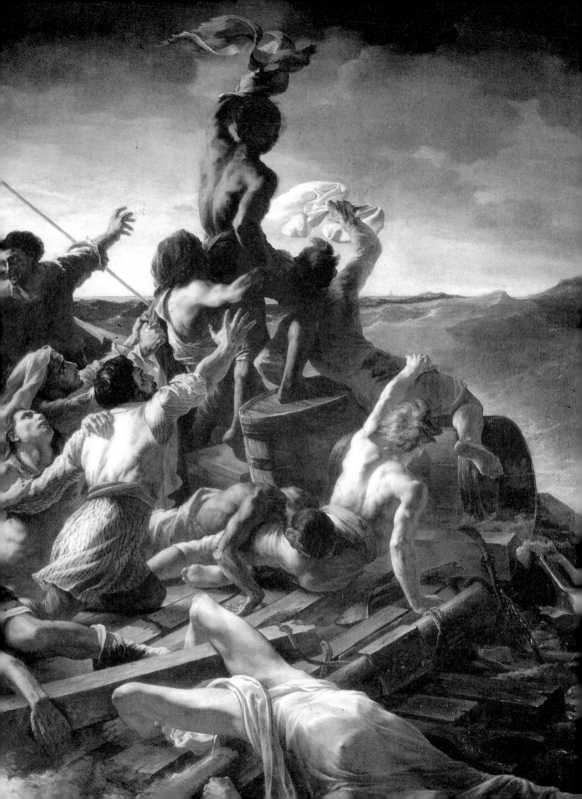

畫面的最高點，他拚命地搖動著一塊布，向海平面上冒出的船隻呼救，表明了在梅杜薩之筏上還有倖存者，而聚集在桅杆（上頭還掛著鼓起的帆）周圍，畫面中央那些站立的人，與上升的巨浪、軀體拚命向上伸張的人物動作十分吻合。木筏左邊，一些人已經氣力衰竭，聚在一個不抱希望的男人身旁，男人呆坐著，一手扶著已經死去的同伴。與右邊一群急於呼救的人相互襯托之下，整個場面充滿令人動容的悲劇效果。

　　1804年12月2日，巴黎聖母院舉行了拿破崙的加冕儀式。古典畫派的重要大師大衛把拿破崙看成是革命的繼承人和革命使者，打從心裡景仰這位他心目中的英雄，因而畫下了《加冕禮》這幅畫。這幅畫不僅記錄了儀式結束的一剎那，同時也開啟了大衛成為近代歷史題材天才創作者的序幕。大衛巧妙地運用肖像和色彩來繪製這幅大型作品。教堂裡靜謐、肅穆的氣氛，主教庇護七世，卡普拉紅衣主教，皇帝的母親和其他的婦人們占據了背景的包廂位置，在包廂的上面是畫家和他的家人、朋友孟格斯、維安和格雷特里，最後是皇后跪在拿破崙的腳下接受加冕的剎那，栩栩如生的表情，充分展現大衛筆下掌握光線、創造

氣氛的功力。如同1808年沙龍舉行之時的一份法國報紙所說的：「雖然有些冷色調，但這是一幅壯觀的作品。這幅畫沒有動感，但這樣更好！場面是這樣的靜謐，所有的人物都這樣的肅穆，這說明應該把注意力放在無上嚴穆的典禮上⋯⋯。」

　　和大衛一樣景仰拿破崙的還有當時學院派的大師安格爾。安格爾所畫的拿破崙坐在半圓形靠背的寶座上，手持查理五世的權杖──「正義之手」，和查理曼大帝的寶劍，身披大紅天鵝絨、貂皮襯裡、鑲綴金邊的拖地斗篷，腳踏一塊以雄鷹為主景、四邊裝飾著圓形花飾的華麗地毯。畫面中的拿破崙以威嚴的姿態、蒼白臉色、過度的對稱形象，以及具拜占廷式的沉穩大方氣度，震撼人心。細節精準細膩的描繪令人印象深刻。但畫中的拿破崙仍給人一種無法親近的距離感，一來是表情冷峻、不可親近，膚色幾近慘白，坐在寶座上居高臨下，氣勢凜然；再者是王者身

NO.075
Master：大衛
Paintings：加冕禮
創作媒材及尺寸：畫布、油彩　610×931公分
收藏地點：巴黎，羅浮宮
（見下頁）

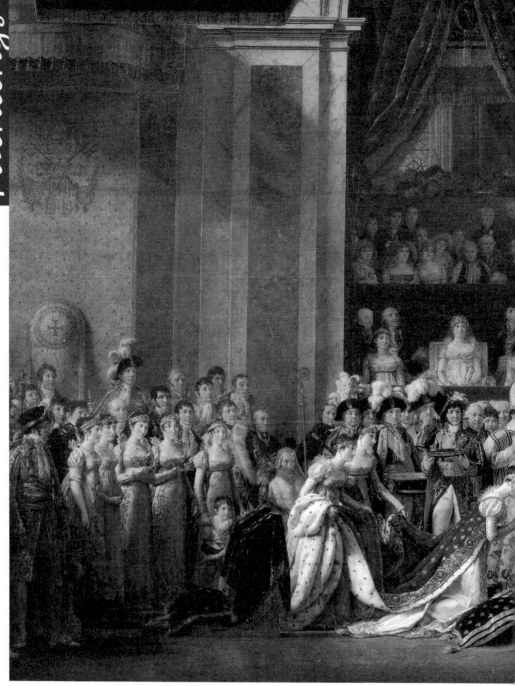

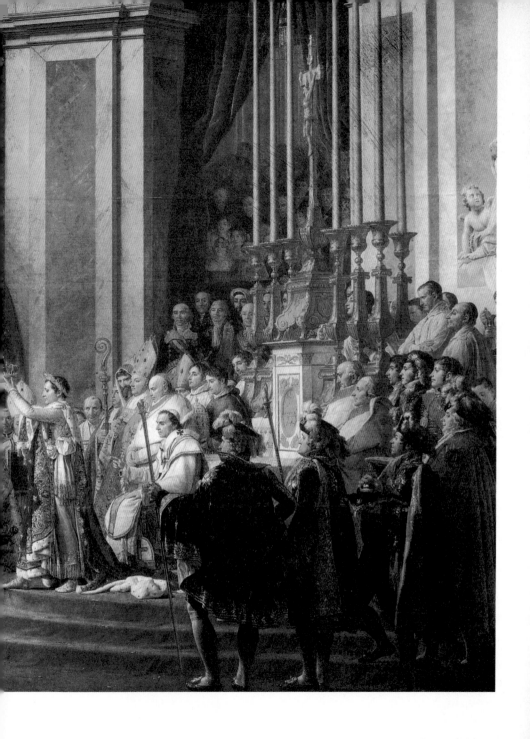

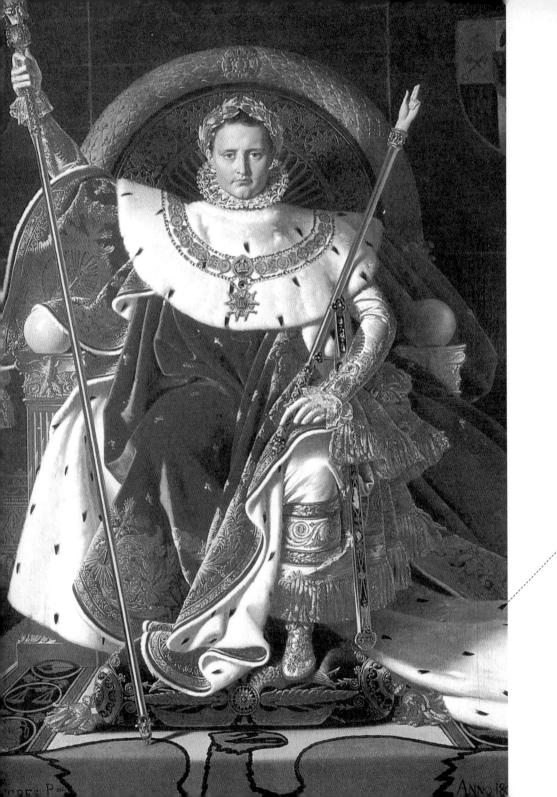

上穿戴過分雕琢的華麗裝飾，顯得冰冷而沒有親和力。每一個細節都在在透露出這是一位高高在上，不容輕褻的尊貴王者。大衛和安格爾所畫的拿破崙雖然形象各異，但他們都用他們無比精彩的畫筆為歷史上的重要時刻留下精彩的見證。

NO.076
Master：安格爾
Paintings：皇帝寶座上的拿破崙一世
創作媒材及尺寸：畫布、油彩
260×163公分
收藏地點：巴黎，軍事博物館

大衛（Jacques Louis David 1748-1825）

　　大衛在法國樹立了新古典主義的典型，並培植出安格爾與傑拉等繼承人。曾於革命期間加入激進派的活動，到了拿破崙的帝政時代，則成為宮廷中的首席畫家，但後來卻隨著王權復辟而亡命比利時。代表作有《加冕禮》，其畫幅之大，構圖之繁複精緻，成為羅浮宮中除了《蒙娜麗莎》之外，最受人們青睞，也最重要的作品。

蕾絲與時尚

　　一個時代的風貌，可以從許多的面向來觀察，硬體的部分可以從建築、從雕塑、從發明的器物……等等；軟體的部分可以從文學創作、哲學論述或生活記錄，來還原當代的人們的生活情形，然而要具體的看出當時人們的生活面貌，社會狀況是富裕還是貧窮，還可以從他們的時尚流行看出來，特別是服裝的樣式。而蕾絲這種最受女性喜愛的服飾裝飾，能夠突顯女性的溫柔與嬌媚的特質，大量的蕾絲裝飾也最能顯示女性的社會地位與家世背景。

　　歷來的偉大畫家們都非常擅長畫人物，尤其是肖像畫家，如：西班牙宮廷畫家委拉斯蓋茲，長期為皇室成員繪製肖像畫，不論是畫國王、皇族，還是宮廷小丑、侏儒，他都同等看待，用平等心理來審視他們，因此，他的肖像畫具有高度的感染力。這幅《小公主瑪格麗特八歲時的肖像》畫，與《侍女》一畫中五歲的小公主已截然不同。三年的時間，讓瑪格麗特原本無憂無慮的天真神態，轉而散

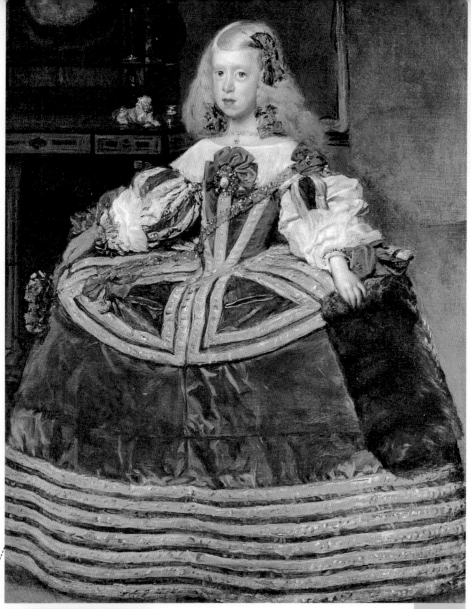

NO.077

Master：委拉斯蓋茲
Paintings：小公主瑪格麗特八歲時的肖像
創作媒材及尺寸：畫布、油彩　127×107公分
收藏地點：維也納，藝術史博物館

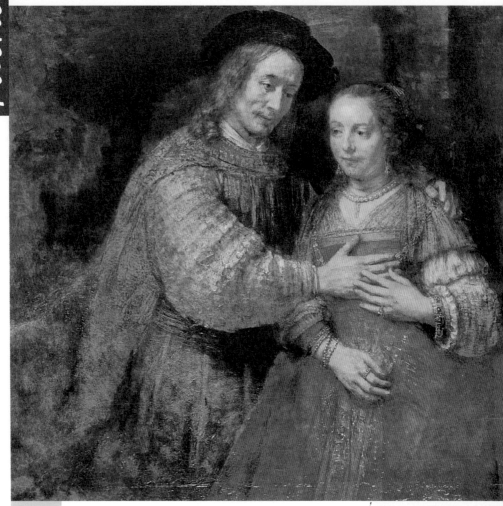

NO.078

Master：林布蘭

Paintings：猶太新娘

創作媒材及尺寸：畫布、油彩 121.5×166.5公分

收藏地點：阿姆斯特丹，國立美術館

發出成熟尊貴的氣息。從這幅畫當中尤其可以觀察當時的社會正在流行什麼？小公主披著一頭金髮，身著藍色系禮服，頭戴綠色的髮結，畫中的皮手套、長裙褶邊和飾帶、與繁複的蕾絲裝飾，帶著華麗、雍容、高尚優雅的時尚元素。

　　另外一位偉大的肖像畫家林布蘭，最不喜歡過多裝飾的創作手法，他所畫的《猶太新娘》，創作的意義和力量都在表現人皆有之的愛情上，不過在描繪服裝時，仍不免以男子衣服的金黃色和柔軟的蕾絲披肩，以及女子華美的朱紅色裙子、橘紅色上衣以及小小的蕾絲紗袖，來點綴人物服裝的奢華耀眼，顯示出當時尼德蘭地區的時尚品味。

　　巴斯是英國最時興「療養」的城市，富豪名流之輩都會聚集在這裡。根茲巴羅來到這裡，為了達到名利雙收的目的，便改變他的作畫風格，開始為達官貴人或顯要人物畫肖像畫。他習慣在畫面中加上一些具有暗示性或象徵意義的道具，並且著重在華美服飾的描繪，藉以展現畫中人物身分的高貴。《伯爵夫人瑪莉‧豪》畫中，根茲巴羅以他最擅長的風景畫為背景，帶著田園牧歌的朦朧美感。瑪莉‧豪夫人身著粉紅色禮服，裙擺的皺褶與光影細膩巧

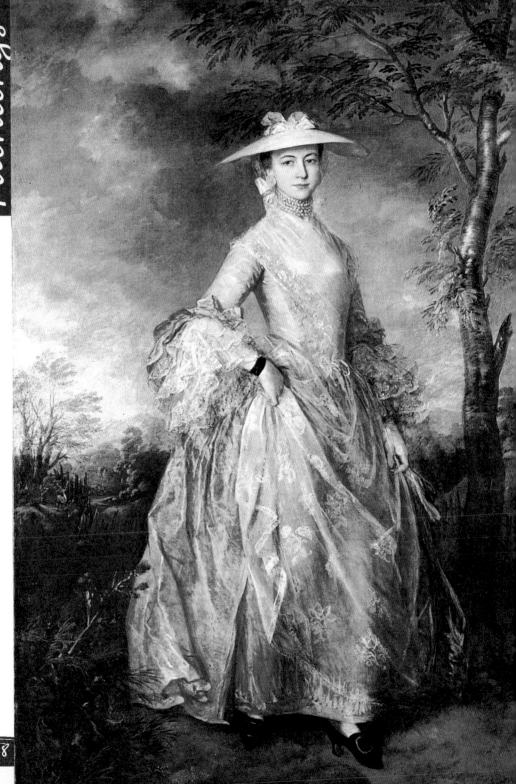

緻，裙子上的白色蕾絲輕薄透明，華麗袖口的層疊垂墜十分自然，大盤帽以及高高的珍珠領更顯出豪夫人極為優雅、迷人、高貴的特質。在華麗燦爛的服飾之外，畫中人物兼具不卑不亢與略帶憂鬱的高雅態度、自信神情，及聰慧高貴的形象，在在顯示出當時上流社會的時尚風情。

在十八世紀的法國，出現在肖像畫裡最多的人物當屬著名的美男子路易十五世、路易十六世的王妃瑪麗、以及龐巴杜夫人。龐巴杜夫人是國王路易十五世公開的情人，當時最具人氣而且貴氣逼人的龐巴杜夫人，最鍾愛的是畫家布雪所繪製的這幅肖像畫。布雪不僅是宮廷畫家、雕刻家，在室內裝飾、服裝設計方面也超級一流，擁有超高人氣。龐巴杜夫人穿著洛可可文化中最優美、凝練、貴族氣質的服飾，正如服飾史學家漢森（Hansen）所説的那樣，證明了：「服飾可以將人變為精美的藝術品」。

NO.079
Master：根茲巴羅
Paintings：伯爵夫人瑪麗·豪
創作媒材及尺寸：畫布、油彩
244×150公分
收藏地點：倫敦，肯伍德宮

　　龐巴杜夫人穿著前面開口的禮服，以及攏聚在一起、具有代表性的裙子（這種禮服是18世紀法國女性非常喜愛，且具有代表性的服裝）。這件禮服還運用了蝴蝶結、人造花和蕾絲等裝飾，據說價格相當於一般高級禮服價格的兩倍。此外，龐巴杜夫人還要佩戴上手鐲、胸針、項鏈，整體造型幾近完美，我想當時布雪應該給了龐巴杜夫人許多他個人的專業建議。

　　十九世紀法國繪畫大師安格爾所畫的女性，大都是穿著非常漂亮的裙子出現在他的肖像畫中。莫蒂西爾夫人所穿的就是帶有大捧的花束圖案的塔夫塔綢質地的裙子。胸前和袖口處裝飾有與裙子搭配的相同質地的大蝴蝶結。從映在鏡子中的像古代雕塑一樣的莫蒂西爾夫人的頭部後面可以看到，髮髻的彎曲處有蕾絲和紅色蝴蝶結的裝飾。

NO.080
Master：布雪
Paintings：龐巴杜夫人
創作媒材及尺寸：畫布、油彩
201×157公分
收藏地點：慕尼黑，私人收藏

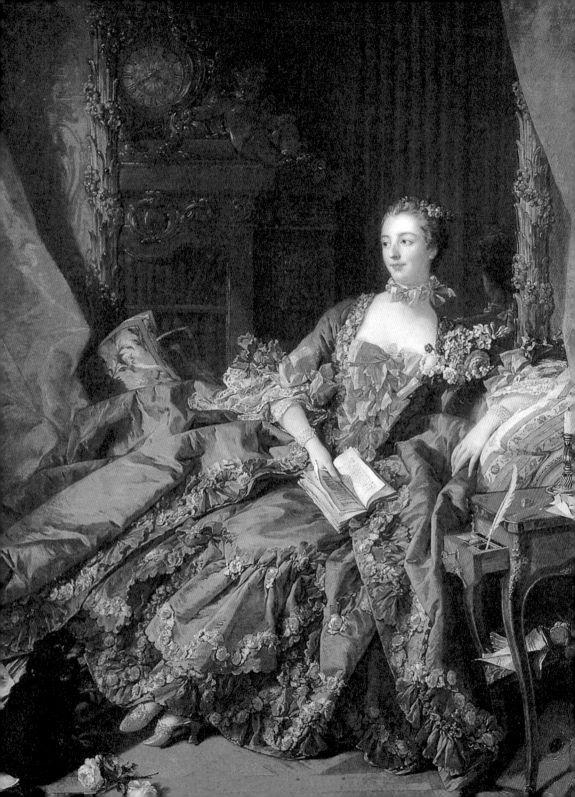

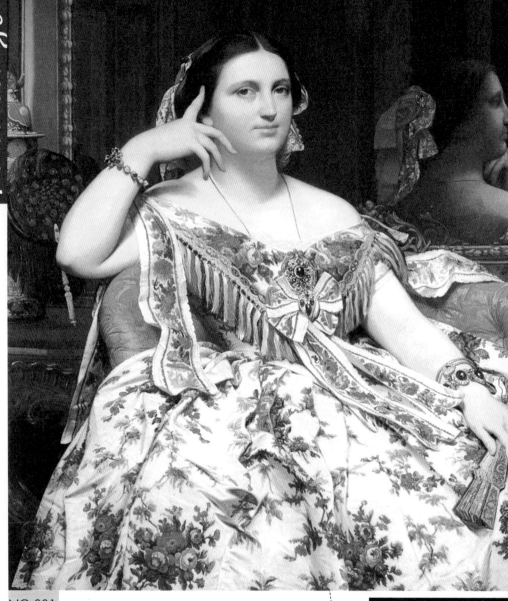

NO.081

Master：安格爾

Paintings：莫蒂西爾夫人肖像

創作媒材及尺寸：畫布、油彩　120×92公分

收藏地點：倫敦，國家畫廊

低低敞開的胸口設計，是現在室內裝飾中仍然在使用的花邊、組合飾帶和穗狀裝飾。

從十八世紀一直到十九世紀為止，法國的時尚就以服裝上添加的蕾絲、過多的蝴蝶結為主要的裝飾。再來看看十九世紀大量出版的時尚雜誌上的報導，可以證實當時這些過多的華麗裝飾是多麼受到女仕們的喜愛。

安格爾的繪畫對人物性格和社會背景的準確性是受到公認的。這幅畫中，身為巴黎富人階層的貴婦莫蒂西爾夫人所穿著的最高級的絲綢服飾，占具了幾乎大半個畫面。

這個坐在椅上的女孩，渾然天成的姿勢實在可愛，她的名字叫做喬治葉。父親是巴黎知名的出版商──卡賓特；母親是有名的社交名媛，也是頂級文藝沙龍的主人。由畫面中厚重的地毯以及日常用品，可以看出這是富裕人家的起居室，這是他們的長女喬治葉四歲時的肖像畫。

NO.083
Master：雷諾瓦
Paintings：夏爾‧龐德家的女孩
創作媒材及尺寸：畫布、油彩
98×70.5公分
收藏地點：東京石橋美術館

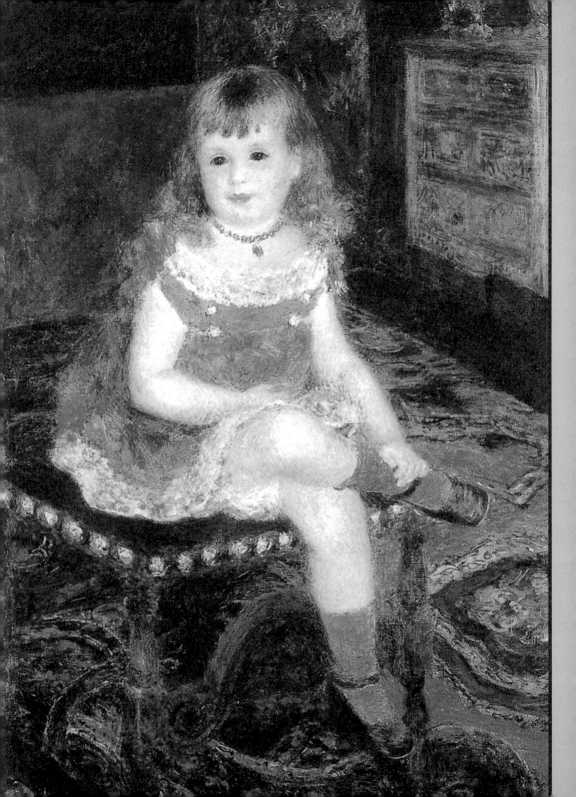

　　窮畫家雷諾瓦當初能夠進出上流沙龍，是因為一八七五年時卡賓特買了他的畫，在那之後，卡賓特夫婦就開始請雷諾瓦為他們家人畫肖像畫。畫中喬治葉穿著一件藍色洋裝，後方有大蝴蝶結，並搭配著別緻的亞麻色。就一件童裝而言，它高貴的法國氣息令人摒息，齊肩的金髮，與畫面中令人印象最為深刻的靛藍雙眼，產生出近乎完美的協調性。而畫作的焦點其實在於白色的蕾絲邊，以及紅色的珊瑚項鍊。此時的成人服裝仍然停留在十九世紀，總是有點過於誇張，但女孩的童裝已早一步跨進二十世紀的門檻，與二十世紀的服裝沒有太大的差別。雷諾瓦將喬治葉的可愛，透過畫面生動地傳達給人們，這正是專屬於他，賦予肖像畫遠超越肖像畫魅力的雷諾瓦風格。

NO.084

Master：狄嘉
Paintings：貝雷利一家
創作媒材及尺寸：畫布、油彩
200×250公分
收藏地點：巴黎，奧賽美術館

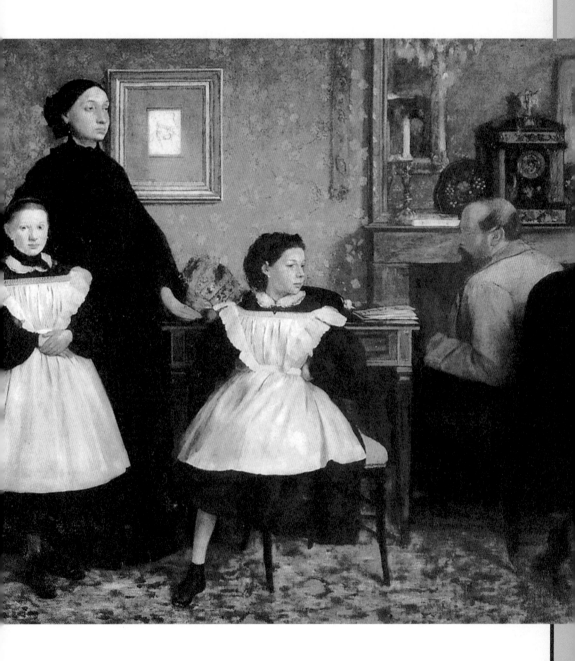

關於跳舞這件事

　　跳舞是一件很快樂的事情，有人是因為心情愉快而跳舞，有人是因為興趣而跳舞，也有人是因為工作而跳舞。但無論如何，跳舞時有音樂、有掌聲、有喝采的人群，大家共同創造了一個歡樂的氛圍。許多繪畫大師也都是創作「舞蹈」這個主題的佼佼者，例如：最會畫芭蕾舞者的狄嘉、最能傳神掌握紅磨坊歡樂氣氛的土魯茲-羅特列克……等等，他們用畫筆為後人留下了最精彩的歡樂瞬間，現在就讓我們來仔細欣賞大師們的精彩傑作。

　　狄嘉的《舞蹈課》這幅畫相當具有文獻價值，因為這間位於佩勒蒂耶街的劇院，在1873年毀於一場大火之中。這是狄嘉最擅長創作的典型作品，他對舞蹈這個主題有極為深入的探索，也留下了精采的各式畫作，包括：油畫、粉彩畫、水彩與雕塑作品等。

　　狄嘉創作了一系列記錄芭蕾舞者在盛大的演出、排練當時、出場之前，那些等待時光的畫作，以及數量繁多描寫舞

NO.085

Master：狄嘉

Paintings：舞蹈課

創作媒材及尺寸：畫布、油彩　85×75公分

收藏地點：巴黎，奧賽美術館

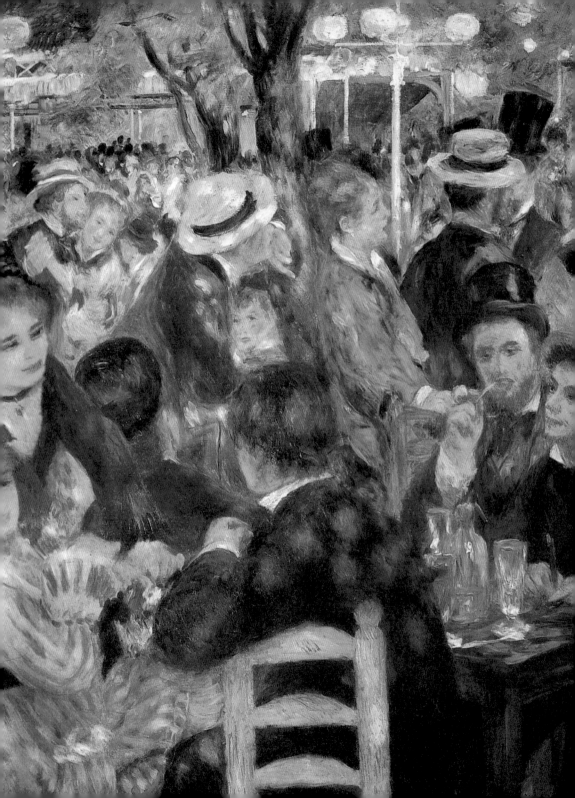

NO.086
Master：雷諾瓦
Paintings：煎餅磨坊舞會
創作媒材及尺寸：畫布、油彩
131×173公分
收藏地點：巴黎，奧賽美術館
（見上頁）

者姿態的習作與素描。這一幅《舞蹈課》記錄了穿著美麗芭
蕾舞衣的舞者們，在排練時上舞蹈課的情形，靠近畫面的兩
位少女，一位坐在鋼琴上搔著背，一位則搖著扇子搧著風，
除了為作品增加了動感之外，也將排練當時舞者的緊張、焦
慮、暫時放鬆心情、精疲力竭和煩躁的情緒，做了精彩的描
述。整幅作品呈現出一種透明的美感，和芭蕾舞的精神相輝
映。狄嘉對用色與構圖有其獨到的見解，他一向選擇較高的
透視點，並以明確而簡潔的線條、透明且細緻的顏色，來描
繪舞者輕盈、純潔、天真浪漫的神態，而這也正是狄嘉最大
的成就。

　　煎餅磨坊是巴黎蒙馬特區的一家露天舞廳，建在二座
磨坊附近，煎餅是當時舞廳出售的特製點心。平時這裡就
有各式各樣的客人，到了星期假日便在園子裡舉辦露天舞

會，熱鬧非凡。雷諾瓦也是這裡的常客，他用他精彩的畫筆畫下了這幅《煎餅磨坊舞會》。畫中這群放蕩不羈、生氣勃勃的人們，在華爾茲舞曲中翩翩起舞。這幅畫的構圖十分複雜、龐大，一群群各自交談、跳舞、聚會的歡愉人們，熱鬧喧嘩，既無所謂前景，也沒有畫出天空。從樹葉縫隙中漫射下來，灑在人群身上的交錯光點，以及對稱和諧的色調，構成完美的佈局，閃爍的光影彷彿正隨著不斷移動腳步的人們，閃閃發亮著。

　　不過當時雷諾瓦實在是太窮了，請不起模特兒，為了畫這幅作品，他只好請朋友們來助陣。那位穿條紋衣裙的姑娘叫做愛絲塔拉；而位於桌邊聊著天、喝著石榴汁的那些年輕人，都是雷諾瓦的好朋友們。里維埃曾經在他的著作中寫到：「這是記錄巴黎人生活情景，最精確、真實的寫照。而以這麼大的畫幅來創作生活情景的畫作，則是一項大膽創新的嘗試，必然會結出成功的碩果。」

　　同樣生活在巴黎的土魯茲－羅特列克在淺黃灰色的紙板上，畫下了飄動不止的裙襬、白色和天藍色線條勾勒出的襯衣、寬邊帽和美腿，企圖向我們展現什麼呢？沒錯，《埃格朗蒂納小姐的舞隊》記錄的就是熱情的康康舞！在

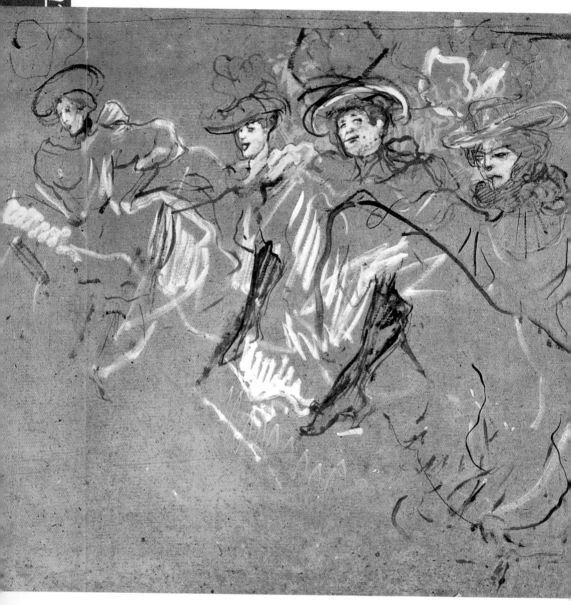

NO.087
Master：土魯茲-羅特列克
Paintings：埃格朗蒂納小姐的舞隊
創作媒材及尺寸：紙板、彩色粉筆、鉛筆
73×92公分
收藏地點：杜林，私人收藏

看似隨性又快速的線條下，節奏強烈的舞蹈音樂彷彿就在我們的耳邊響著，充分表現了康康舞節奏清楚快速、舞姿整齊畫一的歡樂氣氛。

　　這是土魯茲–羅特列克為埃格朗蒂納小姐（右二）所帶領的舞隊，到英國進行巡迴表演時所畫的宣傳海報速寫，草草的幾筆，充分說明他出色的速寫能力和醒目的用色技巧。據說為了完成這一系列的畫作，土魯茲–羅特列克每晚都會待在舞廳裡，參與舞隊的排練和演出。他運用天生的敏銳直覺和觀察力，準確地捕捉到每位舞者的個性和氣質，並藉著對她們不同身段和神情的一一描繪，呈現出熱烈、生動的表演實況。

　　同樣是熱烈的舞蹈，馬諦斯在這幅狂野奔放的《舞

蹈》畫面上描寫的舞者，彷彿被某種粗獷而原始的強大節奏所操控，他們手拉著手，圍成一個圓圈，扭轉著身軀，四肢瘋狂地舞動著……。

　　這幅畫的靈感來自古典雕塑，風格深深受到高更跟塞尚的影響。進行創作時，馬諦斯把模特兒帶到地中海岸邊，藍色的背景，寓意著仲夏八月南方蔚藍的天空；舞者腳下大片的綠色，使人想起青翠草原；而人物朱砂色的身軀，則象徵地中海人健康的膚色；整幅畫全以仰角的角度來設計，這幅畫，主要是在緬懷神話世界中的黃金時代。馬諦斯有一位重要的資助人史屈金，當時他以高達一萬五千法朗的鉅額訂下了這幅畫作，打算用來裝飾他在莫斯科的豪華宅邸。

　　美麗的舞姿、輕快的節奏、歡樂的氣氛，都在這些描寫舞蹈的經典畫作中一一呈現，你是否也能在這些大師們的畫筆下，感受到這些歡愉的情緒呢？

NO.088
Master：馬諦斯
Paintings：舞蹈
創作媒材及尺寸：畫布、油彩　260×391公分
收藏地點：列寧格勒，俄米塔希博物館
（見下頁　）

愛美女性的頭號公敵

「這個，我的鼻子？狄嘉先生，我從沒看過有人把我的臉畫成這個樣子！」

這位裸體女模特兒，看著畫架上的鼻子，不敢相信地抗議。「沒看過是嗎？妳回家好好看清楚妳的鼻子。」狄嘉說完後，把她驅逐出門，衣服也跟著一起丟出去。

「狄嘉先生，您太過份了吧！」她眼中含淚，只好委屈地在樓梯間穿上衣服。

事實上，這並不是唯一一個被他畫醜的女人，因為他筆下的女人都很醜。

連他最要好的男性朋友——馬奈，也是間接的「受害者」之一。

話說，經常到馬奈家作客的狄嘉，特地為馬奈夫婦畫了一幅肖像畫，有一天，狄嘉專程把《馬奈夫婦》送給馬奈，畫中的馬奈夫人在客廳彈著琴，馬奈則慵懶地躺在沙

發上；但不久之後，馬奈實在是無法再忍受看到夫人那張臉，便一舉把她「毀容」割去了臉部。結果，這幅殘缺的畫不巧被狄嘉撞見了，他們兩人從此形同陌路，再也不相往來。

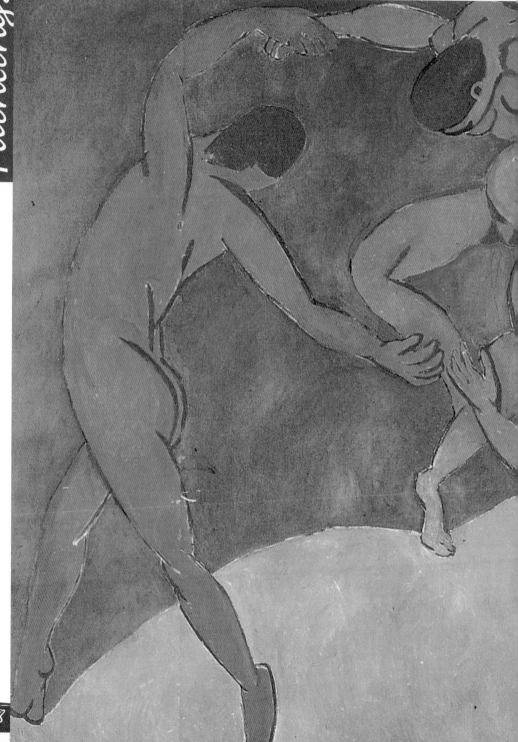

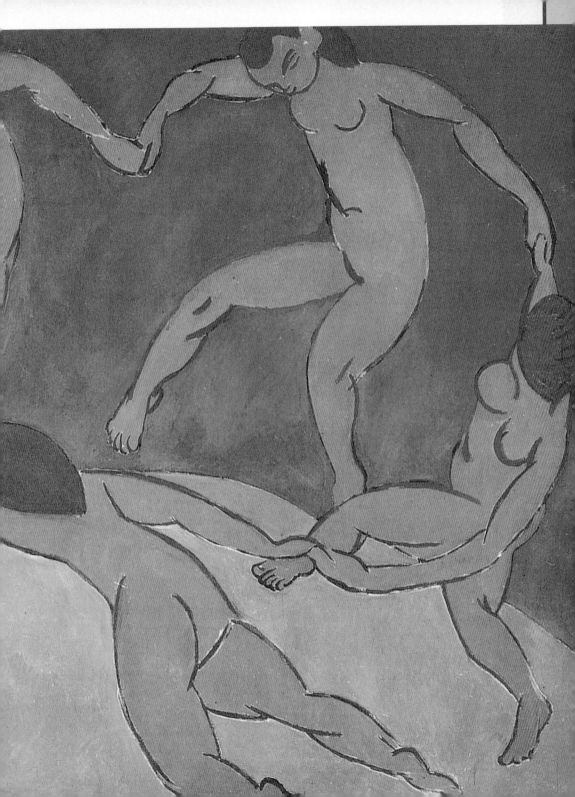

從肖像畫看人物性格

　　過去沒有照相機的時代，要記住一個人的容貌，一定得依賴肖像畫家們的巧筆，才能留下人們真實的面貌。因此，在藝術史上畫家們都能用他們的獨到眼光，和精巧的繪畫技巧，來創作肖像畫。有些繪畫大師們非常講究人物的細節，舉凡輪廓、穿著等等細節；也有些大師特別專注於掌握人物的個性，例如：眼神、臉部肌肉的表情線條、陪襯的身份象徵物件……等等；但真正高明的畫家，除了要表現人物的特徵、性格，也能充分展現人物的內心世界。

　　藝術史上畫肖像畫的畫家非常非常多，我們只能選擇一些很有特色的作品來欣賞。范艾克的這幅《包著紅頭巾的男子》，畫中的主角身分是個謎。由於男子流露出權貴所擁有的沉靜與睿智的神情，所以，有人認為這位男子是范艾克的頂頭上司，或是一位權要人物，也有人認為他是一名富商，甚至還有人因為他的面貌與范艾克的妻子神似，而認為這名男子可能是范艾克的岳父，但這些猜測至

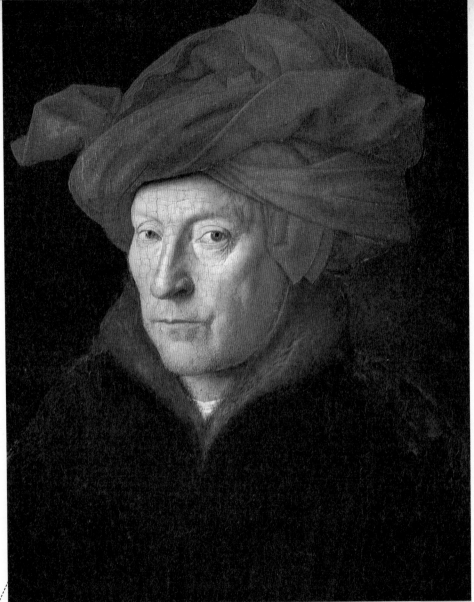

NO.089

Master：范艾克

Paintings：包著紅頭巾的男子

創作媒材及尺寸：木板、油彩　25.5×19公分

收藏地點：倫敦，國立肖像畫廊

今都不曾獲得證實。

　　在這幅畫作上，相當吸引人目光的大塊紅色頭巾突出了人物臉部的線條，眼部的皺紋和眼線位置的每一個細部，都表現得相當細膩，觀者似乎能從主角的眼神看透他內心深處的想法。頭巾皺摺的交會處，具有完美的透視結構，搭配光線的運用，令人物相當具有真實感。范艾克的肖像畫，雖然受到義大利傳統畫風的影響很大，但在基本特徵上，卻截然不同。義大利文藝復興時期的肖像畫會將人物予以美化，而范艾克所創的法蘭德斯派則實事求是，即使畫面不夠賞心悅目或比例失調，也要真實呈現人物的原來面貌。

　　法蘭德斯派的畫家們畫肖象畫特別細膩、傳神，所以被人們稱為纖細畫派。除了范艾克之外，德國畫家杜勒、

NO.090
Master：霍爾班
Paintings：珍・西莫
創作媒材及尺寸：木板、油彩
26.3×18.7公分
收藏地點：海牙，莫里修斯博物館

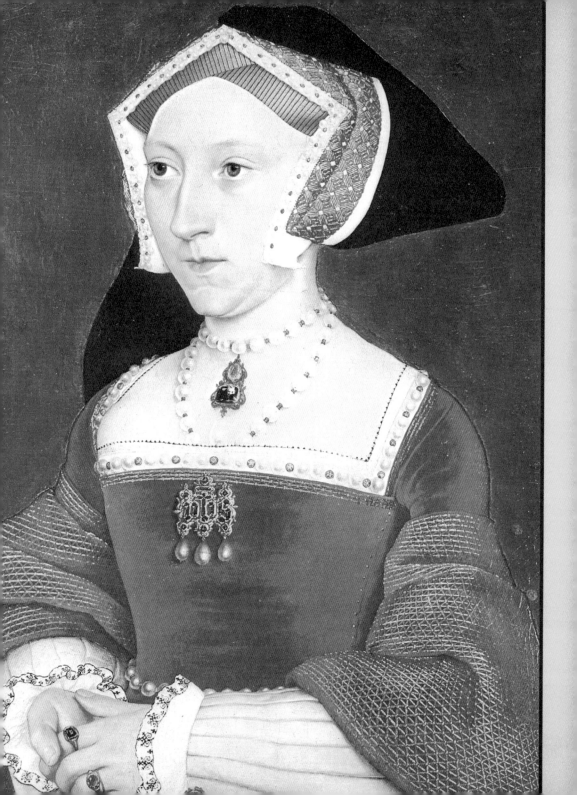

霍爾班都是其中的佼佼者。霍爾班是北方文藝復興時期最後的一位肖像畫巨匠，他畫的人物通常都十分的傳神，但這幅《珍‧西莫》和亨利八世一起完成的雙聯畫，卻像退回到拜占庭時期一樣，呆板、僵硬，像在畫聖人一樣。畫裡面的皇后就像一位聖人那樣，臉色白晰透著聖潔的光芒，不像一位真實的人物。霍爾班之所以會這麼做，當然是為了要取悅國王亨利八世，因為這是雙聯畫，當然另一幅就是國王的肖像了。

珍‧西莫是亨利八世的第三任妻子，就在他處決了第二任妻子安妮之後就娶了珍。從霍爾班畫的那些華麗珠寶和精緻的服裝就可以看出端倪。鑲著大量珍珠的華美衣服與頭飾，綴著金色絲線的服裝與精緻的蕾絲，和她頸上與手上的貴重珠寶，就可以看出當時珍‧西莫當時受到的寵愛。她為一直渴望得子的亨利八世生了一位王子：愛德華，自己卻死於難產。對於當時身為宮廷御用畫家，身不由己的霍爾班來說，迎合上意比堅持自己的藝術理念要的重要得多。

杜勒的《手持刺薊花的自畫像》表現了藝術家自己的獨特性格，堅毅而成熟的表情和眼神中流露出的任性與嚮

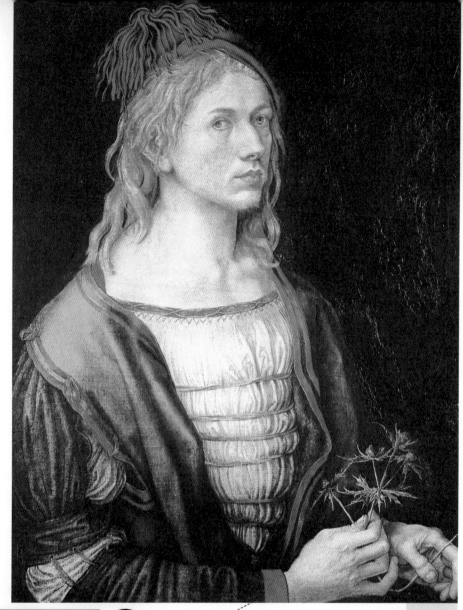

NO.091
Master：杜勒
Paintings：手持刺薊花的自畫像
創作媒材及尺寸：油彩、羊皮紙、木板 56.5×44.5公分
收藏地點：巴黎，羅浮宮

往自由的感情，透露出杜勒對自己的深刻期許。有人曾經推斷說這幅作品是杜勒畫給他未婚妻的肖像畫，因為他的手上拿著象徵忠誠的刺薊花，不過也有人推翻了這樣的說法，因為畫面上有一排字，寫著：「一切事物都好像是上天安排好似的」，應該是一位基督徒對基督表示忠誠的象徵。但不管怎樣，這幅精雕細琢的作品，充分將畫家的內心渴望形於外在的容貌上，是一幅不可多得的傑作。

畫別人，可以運用高明的繪畫技巧與畫家自己的細心揣摩，來充分表達對方的性格，但自畫像對畫家來說，比畫別人的肖像挑戰可就更大了。杜勒用刺薊花來展現他身為畫家內心的溫柔世界，當時是1493年，450年之後，達利可就不是這樣畫了。超現實主義畫家的想法本來就有些脫離現實生活，達利用來詮釋他自己的方式，一定也是他最擅長也最喜歡的象徵。達利非常喜歡吃軟到無骨的東西，這輩子他最喜歡的食物，莫過於軟軟的全麥麵包和軟滋滋的肥肉，所以他畫自己時，也把自己畫得軟綿綿的，像一塊快要滑到地上的年糕一般，勉勉強強的用幾支支架，才能把自己的表情撐出來。

張不開的眼睛、下垂的眉毛、看不出鼻梁骨的鼻子、

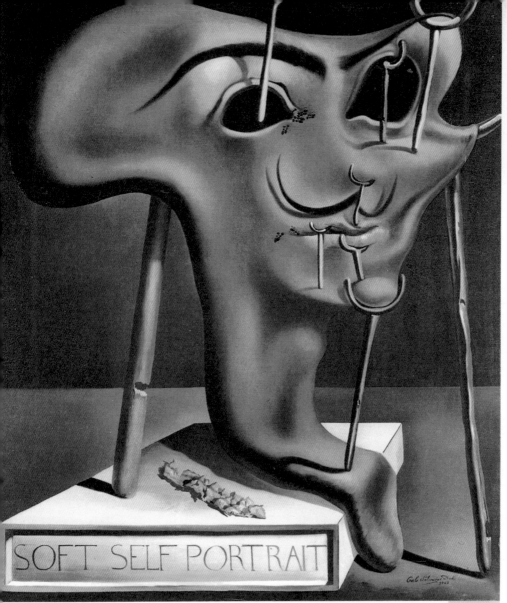

SOFT SELF PORTRAIT

NO.092
Master：達利
Paintings：有烤鹹肉的輕鬆自畫像
創作媒材及尺寸：畫布、油彩　61×50.8公分
收藏地點：私人收藏

像一塊不時往下墜的麵皮似的臉皮、乾癟的嘴唇、軟趴趴的下巴等等，都得一一用支架撐起來。為什麼達利要把自己畫得這麼沒勁兒呢？看他的畫名就能猜出一、二，《有烤鹹肉的輕鬆自畫像》，烤鹹肉指的當然就是擺在台子上的那塊透著油光的肉，因為要表現自己當時是在很輕鬆的狀態，所以一切的臉部肌肉與表情，都要呈現出最放鬆的狀態，放鬆到軟趴趴的像極了一塊沒骨的肥肉，當然五官就得用支架一個一個撐起來了。

那位坐得直挺挺、臉部表情如大理石般嚴肅、冷峻，眼神銳利、顯得十分有威嚴的老太太究竟是誰？這位就是對復興麥第奇家族聲望有卓越貢獻的人物，科西莫‧德麥第奇的寡母。當時布隆及諾是麥第奇家族的專屬畫家，他不喜歡描繪過多的細節，卻十分能掌握人物的個性和身份地位。這幅作品他幾乎只用了三種主要顏色——黑、白、綠，卻將老太太堅強、冷靜、智慧、剛毅、守寡的內心世界表露無遺。

NO.093
Master：布隆及諾
Paintings：婦女肖像
創作媒材及尺寸：畫布、油彩 104×85公分
收藏地點：佛羅倫斯，烏菲茲美術館

NO.094
Master：拉斐爾
Paintings：自畫像
創作媒材及尺寸：
木板、油彩　45×33公分
收藏地點：
佛羅倫斯，烏菲茲美術館

像貴族一樣的拉斐爾

　　拉斐爾很年輕就受到教宗的青睞成為宮廷畫師。他面貌俊美、風流倜儻、總是一派優雅，受到大家的簇擁。和喜歡說粗話、脾氣暴躁的米開朗基羅，簡直有如天壤之別。兩個人雖然都受雇於宮廷，但待遇差得太多了。拉斐爾出門總有一隊人馬跟隨著，十分風光；米開朗基羅總是臭著一張臉，一個人走在大街上，沒人敢招惹他。

　　有一天米開朗基羅獨自在街上走著，路上遇見了拉斐爾，馬上冷嘲熱諷的說：「你倒是很像一位帶領千萬大軍的將軍。」拉斐爾溫雅的笑著回答他說：「大人，你行隻影單，走來走去，好像一個要去行刑的劊子手。」

　　從這張拉斐爾的自畫像當中，我們可以具體的感受他迷人的風采與貴族氣息，只可惜這位人稱「畫聖」的天之驕子，才37歲就英才早逝，卻給世人留下無數經典的創作傳奇。

我們的臉變了型

每一個人都有一張臉，正常的臉上有兩隻眼睛、一個鼻子、一張嘴巴；臉長在脖子上，有一定的比例，超乎這些比例原則的，就顯得很奇怪。但這些既定而且事實上存在的規則，對畫家們來說並不一定重要，畫家們老是有充足的理由可以打破這些規範。最會打破規矩的畫家莫過於畢卡索了，自從他不打算畫正常的人之後，人的五官就像會飄的氣球那樣，飄到哪裡就長在哪裡，有人很不習慣這樣的畫面，以為這些畫家都瘋了，但畫家卻將這樣的創意當成個人的創作風格，並且樂此不疲。

從畢卡索的這幅《玩球洗澡的女人》畫中，胖女人快樂地向前拋出白球，一隻壯碩的腿眼看就要落到地面了，可是渾圓的身體和長髮卻輕輕地飄了起來。她到底是算輕盈？還是算笨重呢？跟隨著畢卡索的眼睛和想像力，在畫面中悠游一下，你就可以感覺到畫面中的女人浮浮沉沉、忽輕忽重的創作趣味。

NO.095
Master：畢卡索
Paintings：玩球洗澡的女人
創作媒材及尺寸：畫布、油彩 146.2×114.6公分
收藏地點：紐約，私人收藏

NO.096

Master：畢卡索

Paintings：梳髮裸女

創作媒材及尺寸：畫布、油彩　130×97公分

收藏地點：紐約，勃特倫·史密斯女士

「事物可以從任何不同的角度來觀賞」，這個道理人人都會說，但畢卡索卻把這樣的觀點「畫」了出來。他把自己從各個角度看到的女人面貌，通通描繪在同一幅畫裡面，大大震撼了藝術界。從這幅畫裡，我們可以同時看到女主角的正面、側面和背面，你看出來了嗎？奇怪的是，這樣的構圖在這幅作品中並不會顯得太過複雜，畢卡索把她的胖身子簡化成圓形和橢圓形，穿上有三角形圖案的泳衣，在簡潔的背景中玩耍，營造了一種既純真又夢幻的氣氛，而且我們仍然能夠一眼辨認出她是一個胖女人！她的五官、身軀在哪裡，一點都不會會錯意。這種既抽象又具體的繪畫手法，非常巧妙，令我們嘆為觀止。

　　理解了畢卡索的創作理念，另外這幅《梳髮裸女》就難不倒我們了，大大的腳丫佔了畫面的下半部，眼睛、嘴巴、耳朵要怎麼長，就看你用哪個角度來欣賞囉！渾圓的胸部究竟要向下垂，還是向上甩，就想像一下這位裸體女孩的動作有多大了，配合了她的臉朝著的方向，簡直動感十足。

　　畢卡索的畫風十分多變，他不會讓自己停留在一種風格中太久，這樣的頑童性格透過立體派的大師葛利斯的畫筆，將這位繪畫界的巨擘描繪得栩栩如生。技巧當然是立

體派的解構技巧，有著圓滾滾肚子的畢卡索手中拿著調色版，正瞪著大眼睛瞧著你呢，說不定下一秒鐘他就把你畫進他的作品裡。

至於另一位最會讓臉部變形的畫家，就屬莫迪里亞尼了。莫迪里亞尼是「巴黎畫派」的重要畫家之一，體弱多病，從小就罹患肋膜炎、腸傷寒、結核病等疾病，最後死於肺結核。《繫黑領結的少女》是他最具代表的作品，莫迪里亞尼非常欣賞修長、嬌弱而蒼白的女人。即使本人看起來不見得完全如此，但是他就是習慣用他最喜愛而不願放棄的畫法來創作。長到誇張的脖子、鮮紅的嘴唇、慵懶的神情、柔弱無骨的姿態、以橢圓形組成的身體，以及他所有人物畫裡最重要的特點：沒有眼珠子。

為什麼莫迪里亞尼只肯為他的模特兒輕輕描上眼線呢？有人猜測可能是因為他之前曾在羅浮宮，狂熱地研究過古希臘和埃及的雕像，而那些沒眼珠的古雕像，通常都表情木然，並露出神秘的淡淡微笑，所以後來他的畫作，自然而然就吸收了這些令他著迷的特點。只是他可能不知道，希臘人在雕像完成之後，還要用顏料塗上眼珠子，讓作品更富生命力呢！

NO.097

Master：葛利斯

Paintings：畢卡索肖像

創作媒材及尺寸：畫布、油彩 73.8×92.5公分

收藏地點：美國，芝加哥藝術中心

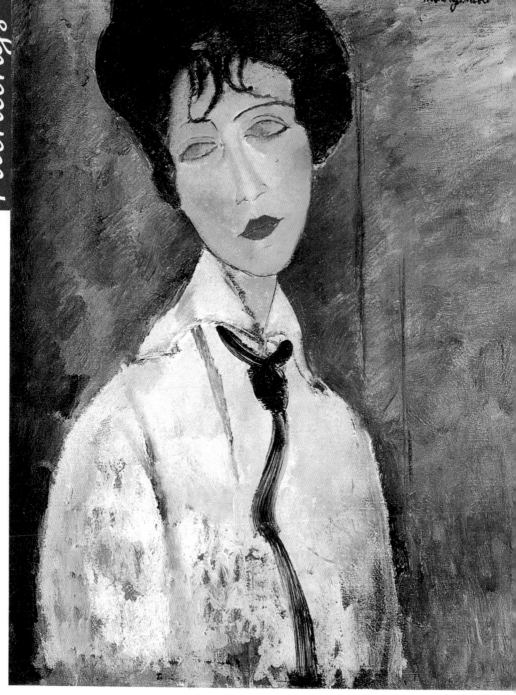

而《珍妮‧赫布特妮》就更具傳奇性了。1917年，莫迪里亞尼在巴黎舉辦畢生第一次（也是唯一一次）個展，卻因為展出大膽的裸體畫，頭一天就被警方以「淫穢」的罪名查封了整個展覽。但就在展覽會外頭，他遇見了他一生中最重要的伴侶。他和珍妮‧赫布特妮一見鍾情，雙雙墜入愛河，還是藝術學院學生的珍妮不久就拋下學業，嫁給了莫迪里亞尼。

　　從此莫迪里亞尼不斷地畫她，畫中的她總是顯得甜蜜、溫順，柔弱而且無精打采，有著典型的長脖子和沒有眼珠子的藍眼睛，奇怪的是，她的表情卻豐富得令人著迷。相互傾心的他們雖然偶爾也吵吵鬧鬧，但感情、婚姻一直和諧幸福，珍妮成了莫迪里亞尼畫布上永遠的女主角，流傳至今的畫作就有二十多幅。他們相依相愛、難捨

NO.098
Master：莫迪里亞尼
Paintings：繫黑領結的少女
創作媒材及尺寸：畫布、油彩
65×50公分
收藏地點：巴黎，私人收藏

難分，所以在莫迪里亞尼死去的第二天，身上懷有第二個孩子的珍妮，為了追隨他，跳樓自殺了。

當畢卡索將人的臉的正面、側面一起畫在畫布上時，來自英國的培根卻將一個人的動態的臉一起呈現在畫布上。我們可以說培根的作品太詭異了，看不見五官的臉如何分辨他們的面貌和表情？但培根觀察人物的形象是從形態的綜合角度出發的，例如：視覺朦朧的瞬間、大量運動中的形象、尋覓外表和活力的過程。他還認為，如果不是透過感情來創作肖像，那麼任何反應現實的圖案，都只能算是虛假的。他藉著畫作來呈現人物流露在外的氣質——這種的特質每個人都有，只是表現在外表多少有些不同而已。

NO.099

Master：莫迪里亞尼
Paintings：珍妮·赫布特尼
創作媒材及尺寸：畫布、油彩
100×65公分
收藏地點：紐約，古根漢博物館

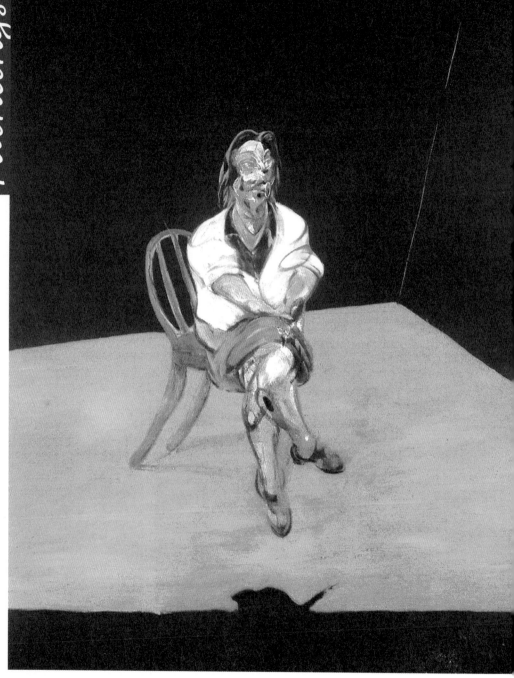

在這些畫作裡，我們可以看出培根受到布拉加利亞和畢卡索的影響。布拉加利亞的《多面肖像》中，利用了重疊的透明形象技術，其光影效果啟發了培根在繪畫上的荒誕效果；而畢卡索打破傳統繪畫單一觀點的技術——從不同角度觀察畫面——得到形象重疊的效果，也呈現在這幅畫中。

　　因此，他的作品都沒有太多的裝飾，只有色塊的背景、幾筆簡單的線條、模糊的臉，但這些作品卻都充滿情緒。培根曾如此說道：「快樂原本是一件內容十分豐富，且多采多姿的事情，懼怕當然也是如此。」他感受人類的痛苦、孤獨、恐懼、荒蕪、掙扎，以繪畫超越語言所能表達的方式，強烈、毫不掩飾地吶喊內心的悽愴，觀畫者亦為之心碎。直到他死後，他的作品仍在世界各地不斷震撼著觀眾。

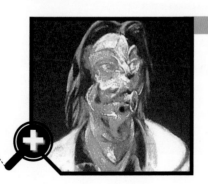

NO.100
Master：培根
Paintings：伊莎貝爾‧羅斯索恩肖像
創作媒材及尺寸：畫布、油彩
198×147.5公分
收藏地點：私人收藏

NO.101
Master：培根
Paintings：三幅伊莎貝爾‧羅斯索恩肖像習作練習
創作媒材及尺寸：畫布、油彩 35.5×30.5公分
收藏地點：諾里奇市，東盎格里亞大學，羅伯特和利薩，塞恩斯伯里

立體主義的由來

　　1908年法國的秋季沙龍展中，馬諦斯批評布拉克的畫是在「描繪立方體」。批評家沃克塞爾便引用了這句話，將這群利用幾何圖形來解構形體的畫家們，統稱為立體派。初期立體主義的繪畫，是將不同狀態及不同視點的對象，經過分解，以幾何圖形的方式表現在單一平面上，往往上下、前後、內部與外部都會同時被呈現出來。直到後期立

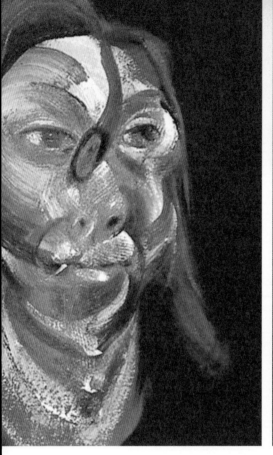

體主義興起，才開始利用多種不同素材的組合，如拼貼手法，來創造一個主題概念。

影響立體主義的兩大因素，一個是受到塞尚後期繪畫的抽象視覺分析的影響，塞尚認為：「自然界的物象都可以由球形、圓錐形、圓筒形等幾何圖形來表現」。另一個則是因為，畢卡索發現了非洲民族面具上，反自然主義式的表現手法十分迷人。因此在1907年之後，由於塞尚風格的發掘以及布拉克與畢卡索這二位巨匠的會面，激發起二人對繪畫的全新詮釋，促成了立體主義的誕生。

更多最新的高談文化、序曲文化、華滋出版新書與活動訊息請上網查詢
www.cultuspeak.com.tw 網站
www.wretch.cc/blog/cultuspeak 部落格

★藝術館

佩姬‧古根漢	佩姬‧古根漢	220
你不可不知道的300幅名畫及其畫家與畫派	高談文化編輯部	450
面對面與藝術發生關係	藝術世界編輯部	320
我的美術史	魏尚河	420
梵谷檔案	肯‧威基	300
你不可不知道的100位中國畫家及其作品	張桐瑀	480
郵票中的祕密花園	王華南	360
對角藝術	文：董啟章 圖：利志達	160
少女杜拉的故事	佛洛伊德	320
你不可不知道的100位西洋畫家及其創作	高談文化編輯部	450
從郵票中看中歐的景觀與建築	王華南	360
我的第一堂繪畫課	文/烏蘇拉‧巴格拿 圖/布萊恩‧巴格拿	280
筆記書—這樣的快樂	林慧清	280
看懂歐洲藝術的神話故事	王觀泉	360
向舞者致敬——全球頂尖舞團的過去、現在與未來	歐建平	460
致命的愛情——偉大音樂家的情慾世界	毛昭綱	300
米開朗基羅之山——天才雕刻家與超完美大理石	艾瑞克‧西格里安諾	450
圖解西洋史	胡燕欣	420
歐洲的建築設計與藝術風格	許麗雯暨藝術企畫小組	380
打開「阿帕拉契」之夜的時光膠囊——是誰讓瑪莎‧葛萊姆的舞鞋踩踏著柯普蘭的神祕音符？	黃均人	300
超簡單！幸福壓克力彩繪	程子潔暨高談策畫小組	280
西洋藝術中的性美學	姚宏翔、蔡強、王群	360
女人。畫家的繆斯或魔咒	許汝紘	360
用不同的觀點，和你一起欣賞世界名畫	許汝紘	320
300種愛情——西洋經典情畫與愛情故事	許麗雯暨藝術企劃小組	450
電影100名人堂	邱華棟、楊少波	400
比亞茲萊的插畫世界	許麗雯	320
西洋藝術便利貼——你不可不知道的藝術家故事與藝術小辭典	許麗雯	320

高談文化

從古典到後現代：桂冠建築師與世界經典建築	夏紓	380
城記	王軍	500
書‧裝幀	南伸坊	350
宮殿魅影──埋藏在華麗宮殿裡的美麗與哀愁	王波	380

★音樂館

尼貝龍根的指環	蕭伯納	220
卡拉絲	史戴流士‧加拉塔波羅斯	1200
你不可不知道的100部歌劇(精)	高談文化編輯部	350
愛之死	羅基敏、梅樂亙	320
洛伊‧韋伯傳	麥可‧柯凡尼	280
你不可不知道的音樂大師及其名作 I	高談文化編輯部	200
你不可不知道的音樂大師及其名作 II	高談文化編輯部	280
你不可不知道的音樂大師及其名作 III	高談文化編輯部	220
文話文化音樂	羅基敏、梅樂亙	320
你不可不知道的100首名曲及其故事	高談文化編輯部	260
剛左搖滾	吉姆‧迪洛葛迪斯	450
你不可不知道的100首交響曲與交響詩	高談文化編輯部	380
杜蘭朵的蛻變	羅基敏、梅樂亙	450
你不可不知道的100首鋼琴曲與器樂曲	高談文化編輯部	360
你不可不知道的100首協奏曲及其故事	高談文化編輯部	360
你不可不知道的莫札特100首經典創作及其故事	高談文化編輯部	380
聽音樂家在郵票裡說故事	王華南	320
古典音樂便利貼	陳力嘉撰稿	320
「多美啊！今晚的公主！」──理查‧史特勞斯的《莎樂美》	羅基敏、梅樂亙編著	450
音樂家的桃色風暴	毛昭綱	300
華格納‧《指環》‧拜魯特	羅基敏、梅樂亙著	350
你不可不知道的100首經典歌劇	高談文化編輯部	380
你不可不知道的100部經典名曲	高談文化編輯部	380

你不能不愛上長笛音樂	高談音樂企畫撰稿小組	300
魔鬼的顫音——舒曼的一生	彼得·奧斯華	360
如果，不是舒曼——十九世紀最偉大的女鋼琴家克拉拉·舒曼	南西·瑞區	300
永遠的歌劇皇后：卡拉絲		399
你不可不知道的貝多芬100首經典創作及其故事	高談文化音樂企劃小組	380
你不可不知道的蕭邦100首經典創作及其故事	高談文化音樂企劃小組	320
小古典音樂計畫 I：巴洛克、古典、浪漫樂派(上)	許麗雯	280
小古典音樂計畫 II：浪漫(下)、國民樂派篇	許麗雯	300
小古典音樂計畫 III：現代樂派	許麗雯	300
蕭邦在巴黎	泰德·蕭爾茲	480
舒伯特——畢德麥雅時期的藝術/文化與大師	卡爾·柯巴爾德	350
音樂與文學的對談——小澤征爾vs大江健三郎	小澤征爾、大江健三郎	280
電影夾心爵士派	陳榮彬	250

★時尚設計館

你不可不知道的101個世界名牌	深井晃子主編	420
品牌魔咒（精）	石靈慧	580
品牌魔咒（全新增訂版）	石靈慧	490
你不可不知道的經典名鞋及其設計師	琳達·歐姬芙	360
我要去英國shopping——英倫時尚小帖	許芷維	280
衣Q達人——打造時尚品味的穿衣學	邱瑾怡	320
螺絲起子與高跟鞋	卡蜜拉·莫頓	300
決戰時裝伸展台	伊茉琴·愛德華·瓊斯及一群匿名者	280
床單下的秘密——奢華五星級飯店的醜聞與謊言	伊茉琴·愛德華·瓊斯	300
金屬編織——未來系魅力精工飾品DIY	愛蓮·費雪	320
妳也可以成為美鞋改造達人——40款女鞋大變身，11位美國時尚設計師聯手出擊實錄	喬·派克漢、莎拉·托利佛	320
潘朵拉的魔幻香水	香娜	450
鐵路的迷你世界——鐵路模型	王華南	300
日本文具設計大揭密	「シリーズ知·靜·遊·具」編集部 編	320

時尚關鍵字	中野香織	280
時尚經濟	妮可拉‧懷特、伊恩‧葛里菲斯	420

★人文思潮館

文人的飲食生活（上）	嵐山光三郎	250
文人的飲食生活（下）	嵐山光三郎	240
愛上英格蘭	蘇珊‧艾倫‧透斯	220
千萬別來上海	張路亞	260
東京‧豐饒之海‧奧多摩	董啟章	250
數字與玫瑰	蔡天新	420
穿梭米蘭昆	張劍維	320
體育時期(上學期)	董啟章	280
體育時期(下學期)	董啟章	240
體育時期(套裝)	董啟章	450
十個人的北京城	田茜、張學軍	280
N個隱祕之地	稅曉潔	350
我這人長得彆扭	王正方	280
流離	黃宜君	200
千萬別去埃及	邱竟竟	300
柬埔寨：微笑盛開的國度	李昱宏	350
冬季的法國小鎮不寂寞	邱竟竟	320
泰國、寮國：質樸瑰麗的萬象之邦	李昱宏	260
越南：風姿綽約的東方巴黎	李昱宏	240
不是朋友，就是食物	殳俏	280
帶我去巴黎	邊芹	350
親愛的，我們婚遊去	曉瑋	350
騷客‧狂客‧泡湯客	嵐山光三郎	380
左手數學.右手詩	蔡天新	420
天生愛流浪	稅曉潔	350
折翼の蝶	馬汀‧弗利茲、小林世子	280

不必説抱歉──圖書館的祕境	瀨尾麻衣子	240
改變的秘密：以三個60天的週期和自己親密對話	鮑昕昀	300
書店魂──日本第一家個性化書店LIBRO的今與昔	田口久美子	320
橋藝主打技巧	威廉‧魯特	420
新時代思維的偉大搖籃──百年北大的遞嬗與風華	龐洵	260
一場中西合璧的美麗邂逅──百年清華的理性與浪漫	龐洵	250
夢想旅行的計畫書	克里斯‧李 Chris Li	280

★環保心靈館

我買了一座森林	C. W. 尼可（C.W. Nicol）	250
狸貓的報恩	C. W. 尼可（C.W. Nicol）	330
TREE	C. W. 尼可（C.W. Nicol）	260
森林裡的特別教室	C. W. 尼可（C.W. Nicol）	360
野蠻王子	C. W. 尼可（C.W. Nicol）	300
森林的四季散步	C. W. 尼可（C.W. Nicol）	350
獵殺白色雄鹿	C. W. 尼可（C.W. Nicol）	360
威士忌貓咪	C.W.尼可（C.W. Nicol）、森山徹	320
看得見風的男孩	C.W.尼可（C.W. Nicol）	360
北極烏鴉的故事	C.W.尼可（C.W. Nicol）	360
吃出年輕的健康筆記	蘇茲‧葛蘭	280
製造，有機的幸福生活	文/駱亭伶 攝影/何忠誠	350
排酸療法	許麗雯	300

★古典智慧館

愛説台語五千年──台語聲韻之美	王華南	320
講台語過好節──台灣古早節慶與傳統美食	王華南	320
教你看懂史記故事及其成語(上)	高談文化編輯部	260
教你看懂史記故事及其成語(下)	高談文化編輯部	260
教你看懂唐宋的傳奇故事	高談文化編輯部	220
教你看懂關漢卿雜劇	高談文化編輯部	220

教你看懂夢溪筆談	高談文化編輯部	220
教你看懂紀曉嵐與閱微草堂筆記	高談文化編輯部	180
教你看懂唐太宗與貞觀政要	高談文化編輯部	260
教你看懂六朝志怪小說	高談文化編輯部	220
教你看懂宋代筆記小說	高談文化編輯部	220
教你看懂今古奇觀(上)	高談文化編輯部	340
教你看懂今古奇觀(下)	高談文化編輯部	320
教你看懂今古奇觀(套裝)	高談文化編輯部	490
教你看懂世說新語	高談文化編輯部	280
教你看懂天工開物	高談文化編輯部	350
教你看懂莊子及其寓言故事	高談文化編輯部	320
教你看懂荀子	高談文化編輯部	260
教你學會101招人情義理	吳蜀魏	320
教你學會101招待人接物	吳蜀魏	320
我的道德課本	郝勇 主編	320
我的修身課本	郝勇 主編	300
我的人生課本	郝勇 主編	280
教你看懂菜根譚	高談文化編輯部	320
教你看懂論語	高談文化編輯部	280
教你看懂孟子	高談文化編輯部	320
范仲淹經營學	師晟、鄧民軒	320
王者之石──和氏璧的故事	王紹璽	299

★未來智慧館

贏家勝經──台商行業狀元成功秘訣	陳明璋	280
吉星法則──掌握改變人生、狂賺財富的好機會	李察‧柯克	300
吻青蛙的理財金鑰──童話森林的19堂投資入門課	米杜頓兄弟	299
人蔘經濟	大衛‧泰勒	330
植物帝國：七大經濟綠寶石與世界權力史	馬斯格雷夫、馬斯格雷夫	360

地址：

姓名：

信實文化行銷有限公司　收

106-96

台北市大安區忠孝東路四段
341號
11樓之3

高談文化、序曲文化、華滋出版 讀者回函卡

謝謝您費心填寫回函、寄回（免貼郵票），就能成為我們
的VIP READER。未來除了可享購書特惠及不定期異業合作
優惠方案外，還能早一步獲得最新的新書資訊。

姓名：_____ ○男 ○女 生日：___年___月___日

E-mail：_____ 電話：_____

職業：_____ 手機：_____

[購買書名]

[您從何處知道這本書]
○書店（○誠品 ○金石堂） ○網路or電子報 ○廣告DM
○報紙 ○廣播 ○親友介紹 ○其他

[您通常以何種方式購書]（可複選）
○逛書店 ○網路書店 ○郵購 ○信用卡傳真 ○其他

[您對本書的評價]
（請填代號：1.非常滿意 2.滿意 3.普通 4.不滿意 5.非常不滿意）
○定價 ○內容 ○版面設計 ○印刷 ○整體評價

[您的閱讀喜好]
○音樂 ○藝術 ○設計 ○戲劇 ○建築 ○傳記
○旅遊 ○散文 ○時尚

[您願意推薦親友獲得我們的新書訊息]

姓名：_____ E-mail：_____ 電話：_____

地址：_____

[您對本書的建議]

更多最新的高談文化、序曲文化、華滋出版新書與活動訊息請上網查詢：

WWW. cultuspeak.com.tw 網站　WWW.wretch.cc/blog/cultuspeak 部落格